一本「工欲善其事，必先利其器」的靜

「工欲善其事，必先利其器」在我們學習繪畫和從事美術教學的過程中，經常會遇到繪畫資料圖片太小、解析度太低或構圖不好表現或題材組合起來不順眼不美等的囧境，而導致教學者和學習者都無法全心全力地投入發揮的無奈，既然都願意花時間苦練精進自己的功力，為何就不能選擇高品質的資料練習?這是筆者們多年從事美術教學的心聲，亦是這本靜物繪畫工具書誕生的初衷。

本書內容分為三個部份和四種使用方法:分解步驟圖片、個體圖片、二種光源角度的完整構圖圖片；示範詮釋、個體練習、整組操演、模擬組合；依據靜物繪畫學習的四個階段將本書的資料圖片分類為簡單幾何造形構成、複雜幾何造形延伸、不規則幾何造形應用、特殊質感綜合表現四個單元，使用者可以此分類進度由淺入深逐一練習；考慮到使用的便利性採用線圈式裝訂讓每一頁圖片都能平放，不會有圖片因書的弧度而變形。這是一本讓教授靜物畫的素描、水彩、油畫、粉彩、色鉛筆等的老師、想加強練習的同學或自學的繪畫興趣者，能輕鬆便利地使用高品質資料練功的靜物繪畫工具書。

<臨摹詮釋>

本書的初衷是以基礎美術教學教育出發，臨摹詮釋上以素描和水彩為主軸，當然所有圖片內容用來練習油畫、粉彩、色鉛筆等繪畫媒材亦可。靜物個體和小組另有分解步驟示範，提供給初學者和練習者一個技法步驟可以臨摹的練習方法，另有素描水彩作品的完整詮釋讓使用者有一個畫面風格完整呈現的參照，更希望使用本書的繪畫愛好者都能創造出屬於自己的畫面風格魅力。

<個體練習>

剛開始接觸繪畫的人多從靜物個體入門，從練習物體的造形、固有色、光線、立體感、質感最後再整體統合的學習步驟，本書共有約230種個體物件有個別入鏡亦有一至三個靜物擺放成小品構圖，能讓使用者依照個人不同程度的需求，紮實加強訓練基本功。

<整組操演>

本書依據靜物繪畫學習進度分成簡單幾何造形構成、複雜幾何造形延伸、不規則幾何造形應用、特殊質感綜合表現四個單元，共有38組完整靜物每組分別有二個光源角度共76張圖片，其中30組適合描繪四開大小的紙張，8組是適合八開，可以自由選擇練習。一張好的構圖畫面是需要經過思考設計的，整組操演的擺放位置是筆者們共同討論的成果，其中包含了我們對靜物的選擇搭配、對畫面取捨的經驗、對視覺藝術的美感品味，也希望使用者在觀賞或實踐的過程中能潛移默化地建立自我的美感思維。

<模擬組合>

本書的編排是從臨摹詮釋到個體練習再到整張操演，是希望練習者先從作者設定好的各組個體進行思考練習各種擺放位置的構圖，熟練如何擺放出好構圖後，亦可將每一組的靜物個體圖片打散後再交叉重構，組合成全新思維的構成，以此類推其排列組合的變化多元，讓老師們和學習者能發揮本書最大的使用效益。

在靜物繪畫技法書的範疇中，已有許多前輩老師的書籍成為經典灌溉著我們，為美術的教育留下深遠的影響，而筆者們從事美術教育教學多年，有感時代光速地轉變，科技和繪畫工具不斷汰換提升，唯有下苦工才有收穫的原則不變，這次我們也在成書的過程中親身感受到自己的功力精進，期望用另一種符合現代便利學習的繪畫工具書，增加使用者的練習效率，能為美術教育盡一分力，讓更多人能夠使用本書增加自我的基礎功力，追求屬於自己的畫作經典。

本書提供之圖片資料，歡迎美術老師們能當成教科書地編教學進度或給予學生作業練習，如要參展比賽需再重新組合加入創作元素較為妥當。最後感謝旭采美術、芃亞美術、永碩美術和桔果藝術工作室(按組數排)的支持並協助拍攝，讓本書的靜物內容題材和場景呈現多元而豐富，感謝所有給予本書幫助的工作夥伴們，還有感謝願意結緣本書精進自我的藝術朋友同好，未盡完善之處敬請指正，我們會繼續努力。

林逸安　侯彥廷

目錄

一本「工欲善其事，必先利其器」的靜物繪畫工具書

一 分解步驟示範與詮釋

1 素描

2 水彩

二 靜物繪畫學習的四個階段

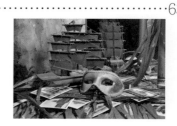

一 分解步驟示範與詮釋
1 素描篇
1-1 素描個體靜物的步驟示範

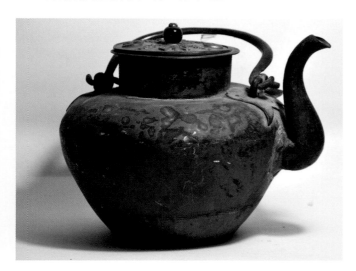

觀察對象物結構特徵與長寬比例的關係，光影方向。

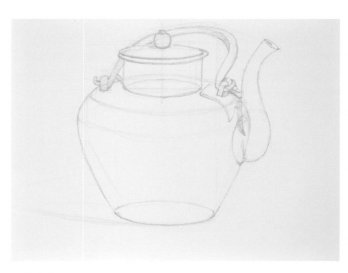

1.構圖：
先定位再打稿，注意結構線。

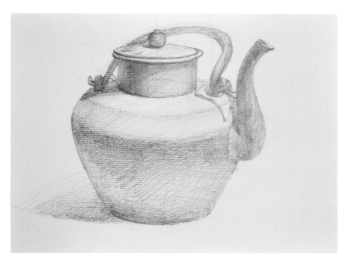

2.鋪底色：
根據光源方向，鋪整體明暗，注意明暗交接線須加強。

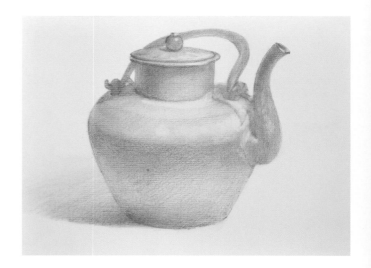

3.抹底色：
用衛生紙輕輕把筆觸抹勻，使色調柔和，並擦出受光面。

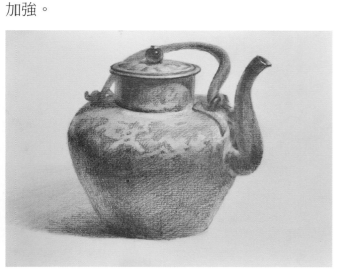

4.加強立體感：
運用圓球與圓柱的幾何結構觀念，加強壺的色調漸層和明暗交接線。

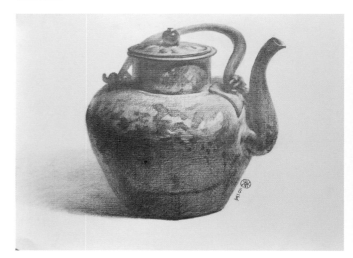

5.刻畫質感：
仔細用小筆觸表現壺身表面的小凹凸，注意細節要建立在大明暗之中不可喧賓奪主。

1-2 素描小組靜物的步驟示範

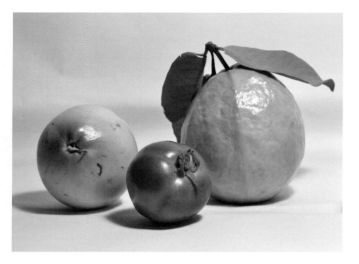

觀察對象物結構特徵與物體之間的關係，光影方向與顏色差異。

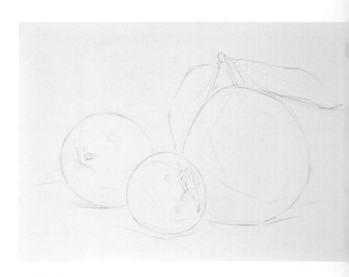

1.構圖：
先定位子再打稿，注意大小比例。

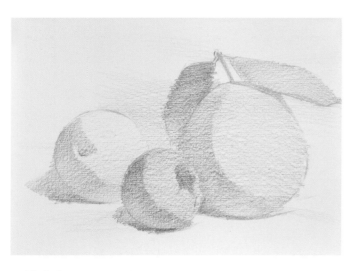

2.鋪底色：
根據光源方向，鋪整體明暗，注意固有色的分別與光線的統一。

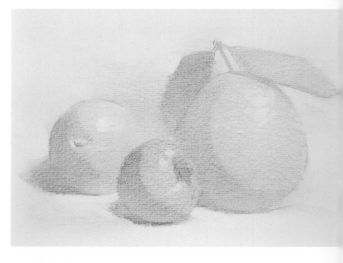

3.抹底色：
用衛生紙輕輕把筆觸抹勻，使色調柔和，並擦出受光面與亮點。

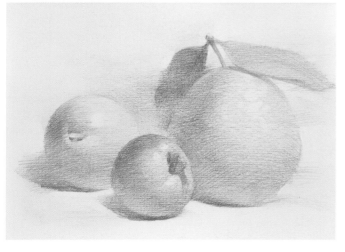

4.加強立體感：
運用圓球的幾何結構觀念，加強每個水果的色調漸層和明暗交接線。

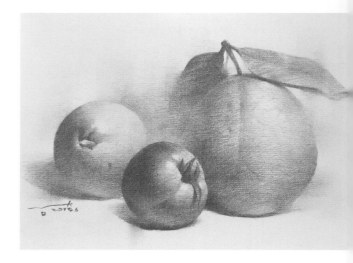

5.刻畫質感：
仔細用小筆觸表現水果特徵的描繪，注意細節要建立在大明暗之中不可喧賓奪主。

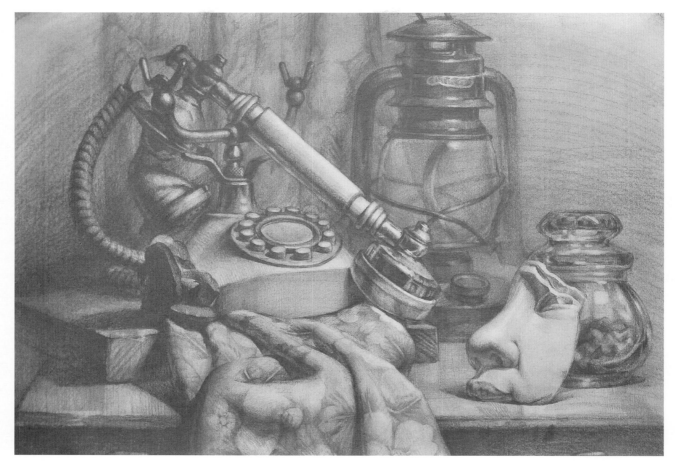

鉛筆素描靜物作品　林逸安示範

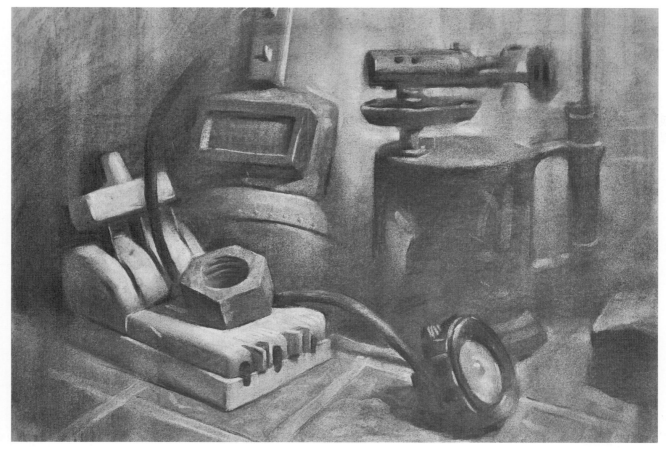

炭筆素描靜物作品　侯彥廷示範

2 水彩篇
2-1 水彩個體靜物的步驟示範

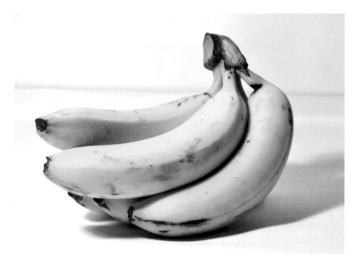

觀察對象物結構特徵與長寬比例的關係，光影方向。

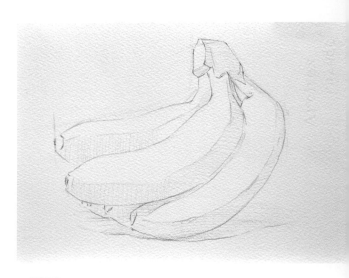

1.構圖：
先定位再打稿，注意弧線與動態。

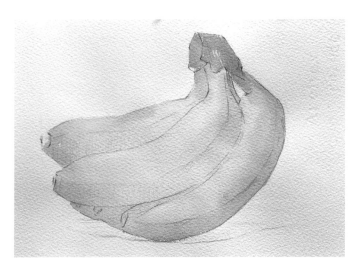

2.鋪底色：
根據黃色固有色，鋪整體顏色，注意可帶不同顏色增加變化。

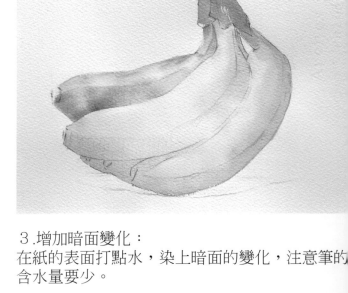

3.增加暗面變化：
在紙的表面打點水，染上暗面的變化，注意筆的含水量要少。

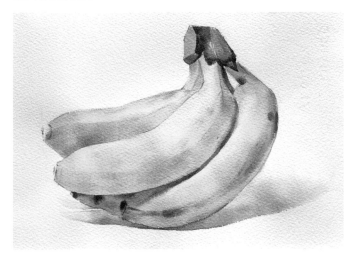

4.加強立體感：
用彩度較高的顏色加強香蕉的明暗交接線，趁還沒乾時用小筆增加筆觸變化。

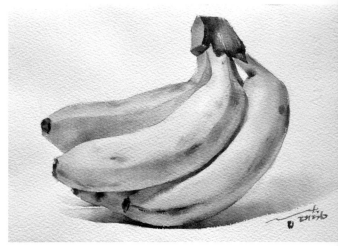

5.刻畫質感：
用乾筆慢慢刷出香蕉表面的質感，強調更小的暗色變化。

2-2 水彩小組靜物的步驟示範

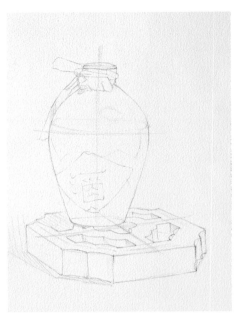

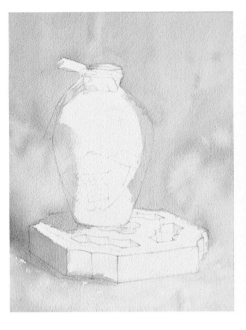

觀察對象物結構特徵與兩者之間的長寬比例關係,光影方向跟固有色。

1.構圖:
先定位再打稿,注意結構線。

2.鋪底色:
根據光源方向,運用明暗、寒暖色由亮到暗漸層。

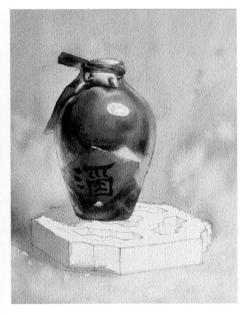

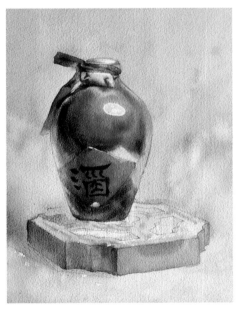

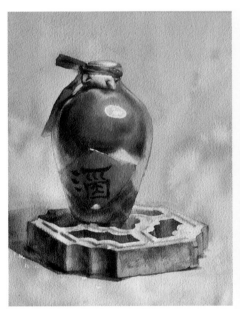

3.酒瓶描繪:
用橘色加橙色畫亮面,留下高光形狀,繼續加紅咖啡、藍紫畫至暗面,用寒色帶反光。

4.紅磚描繪:
先染亮中暗大色調,注意亮暖暗寒。

5.紅磚描繪:
加重暗面,用乾筆做出表面質感。

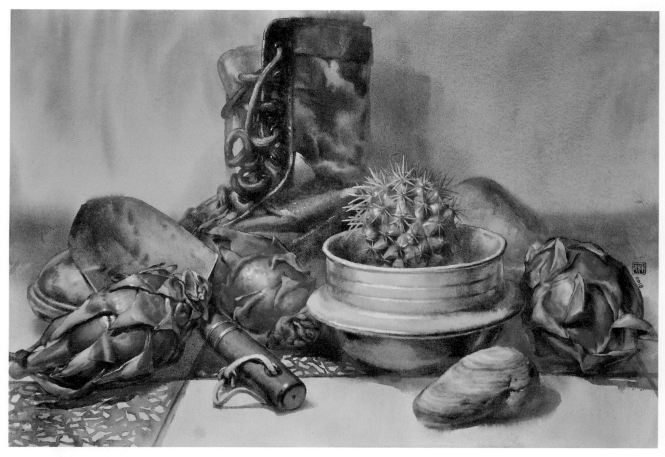

水彩靜物作品　林逸安示範

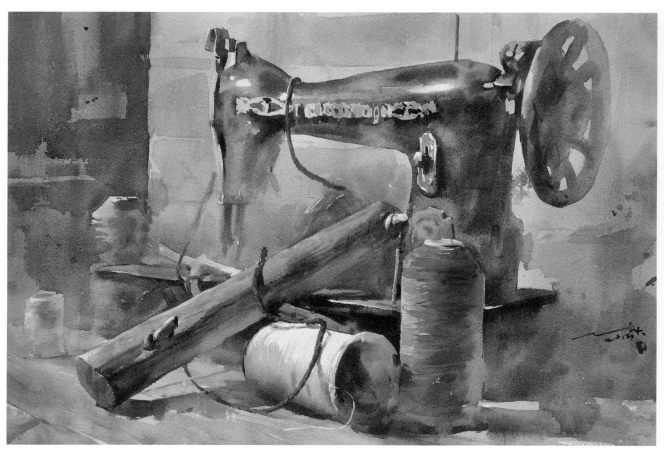

水彩靜物作品　侯彥廷示範

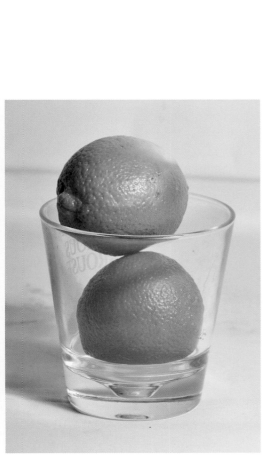

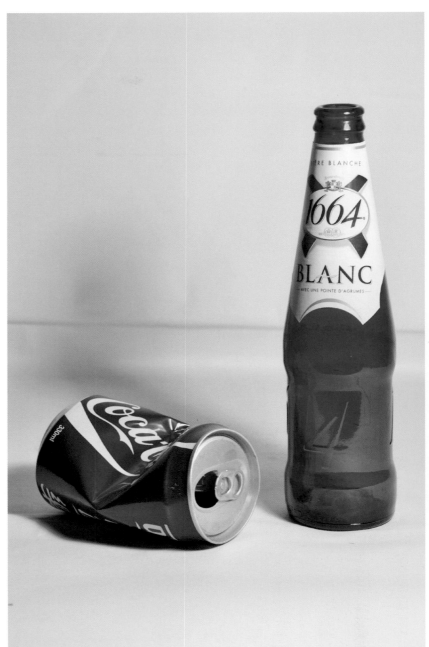

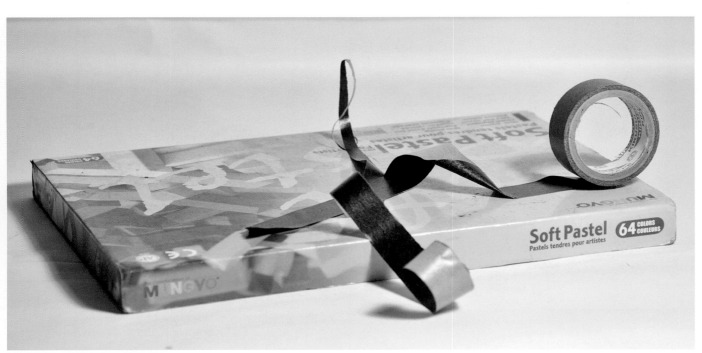

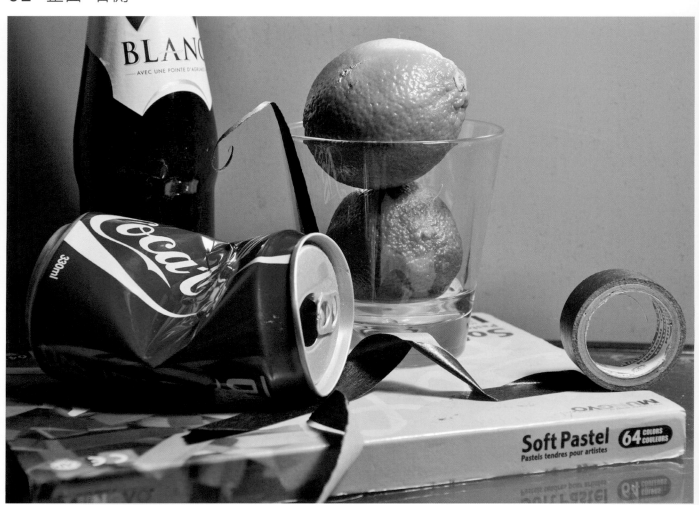

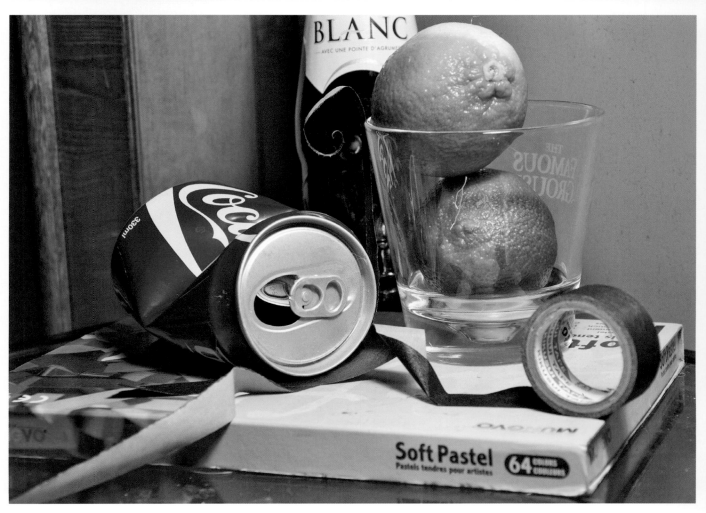

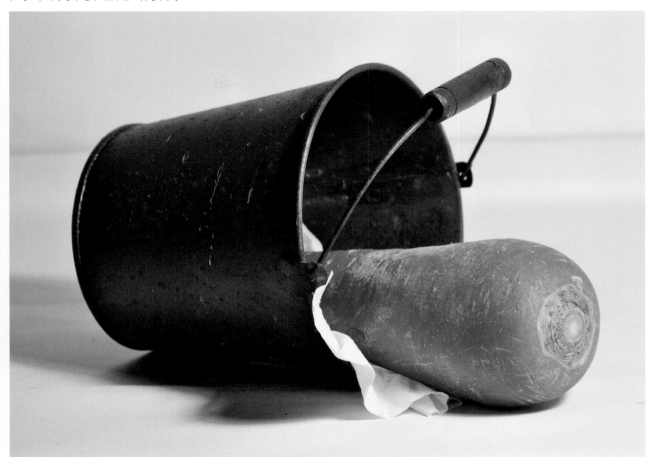

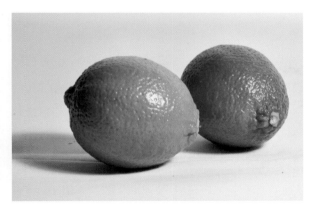

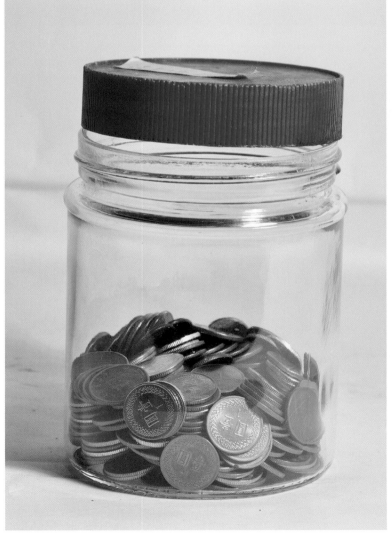

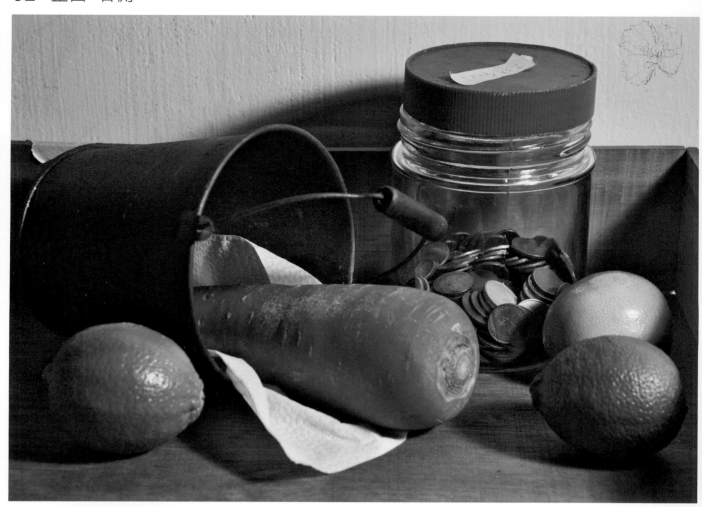

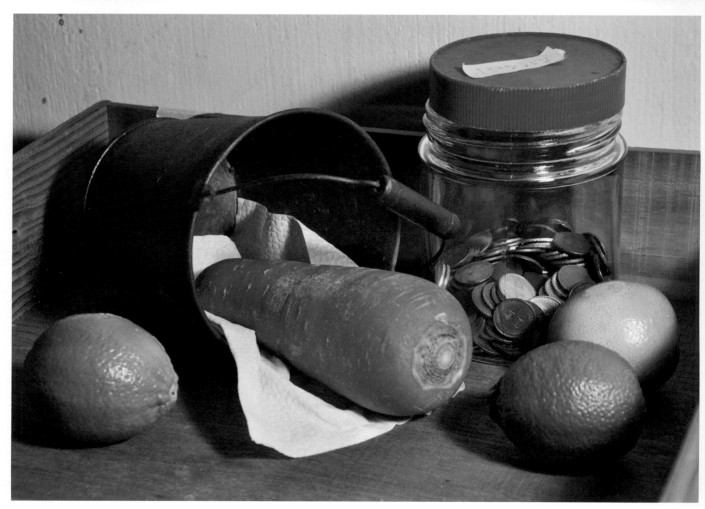

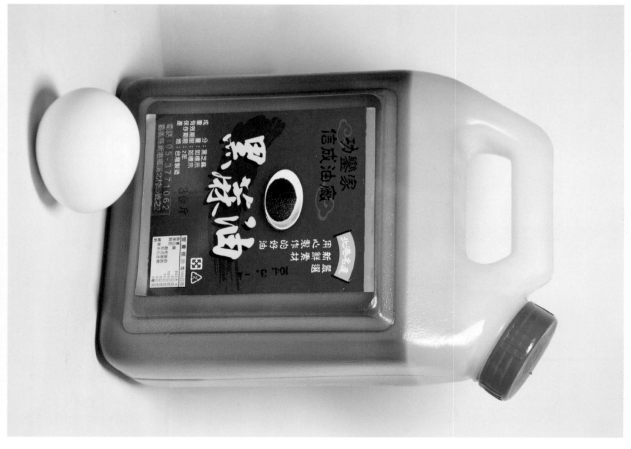

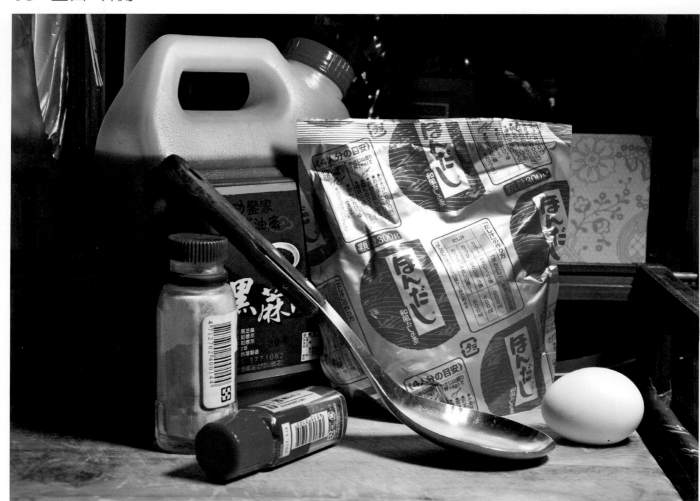

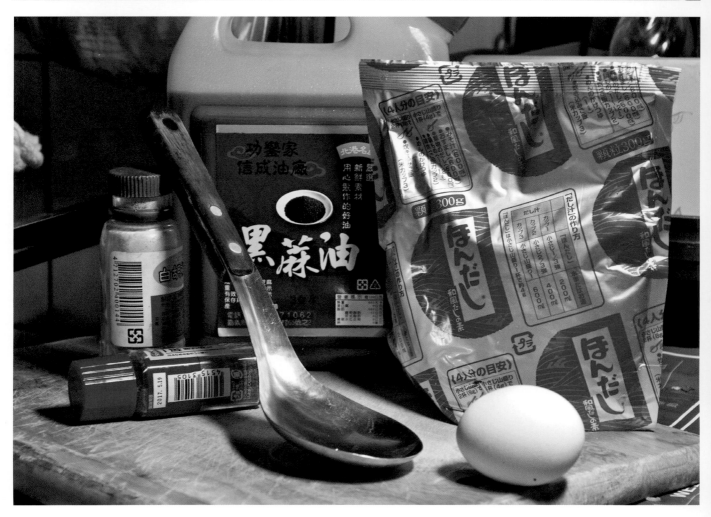

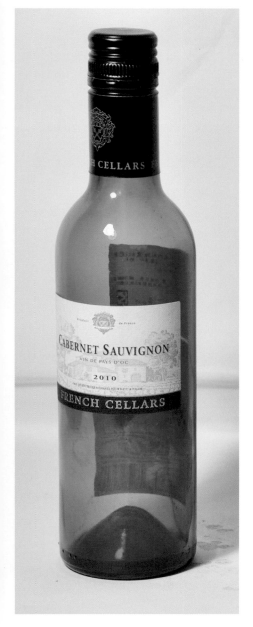

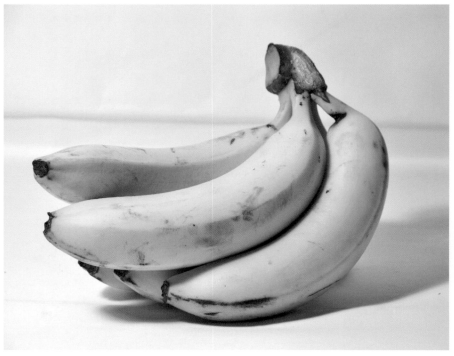

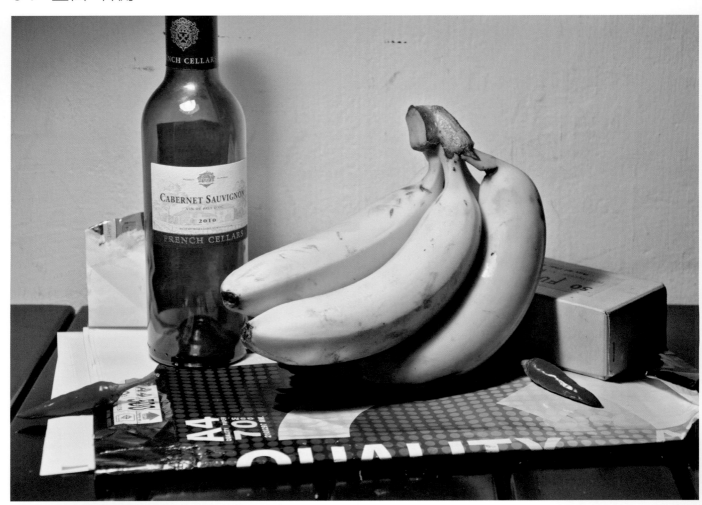

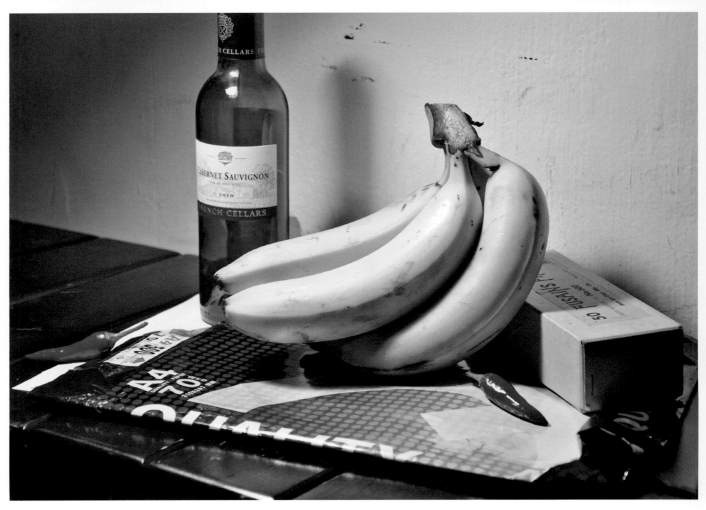

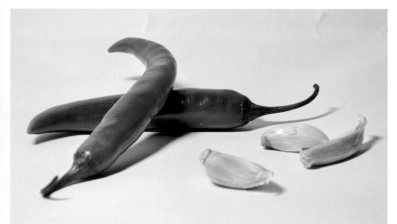

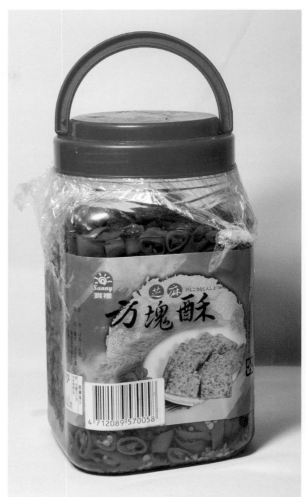

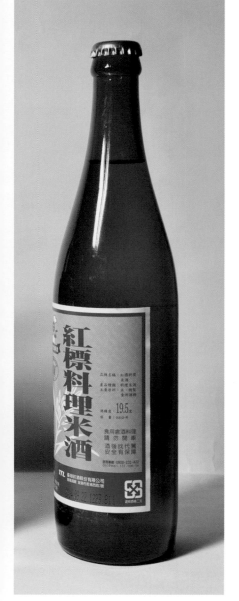

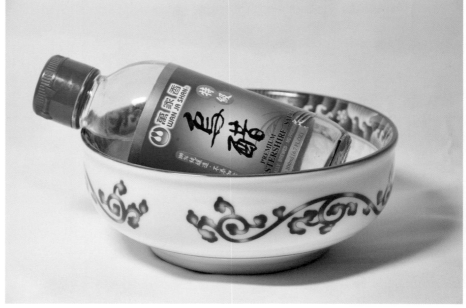

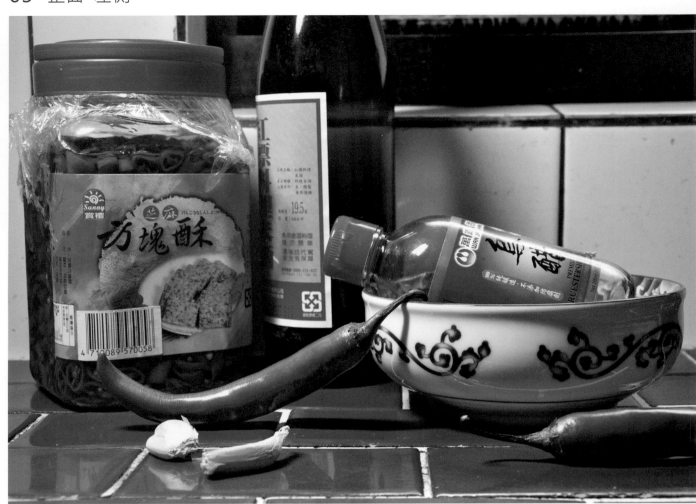

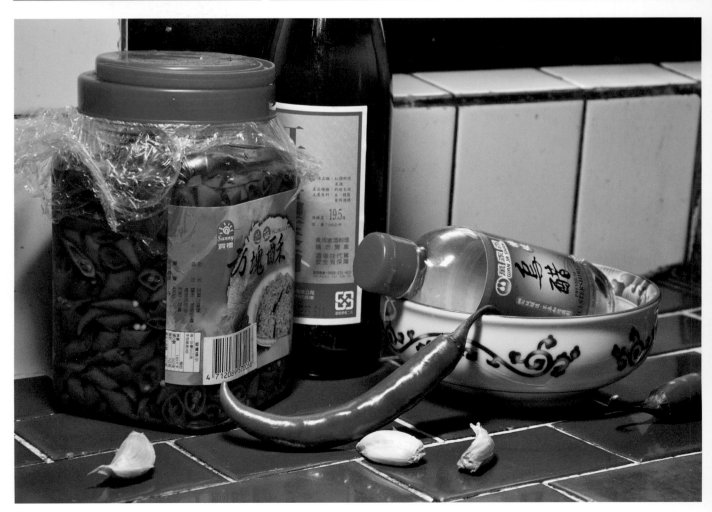

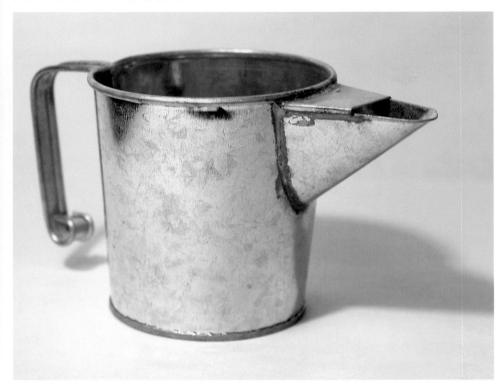

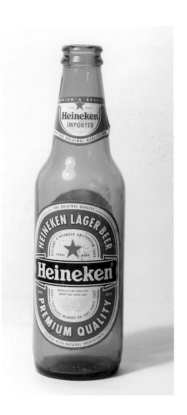

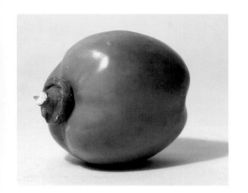

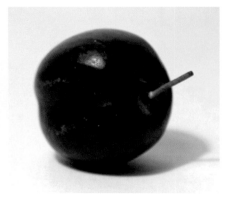

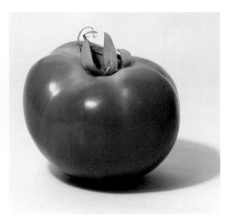

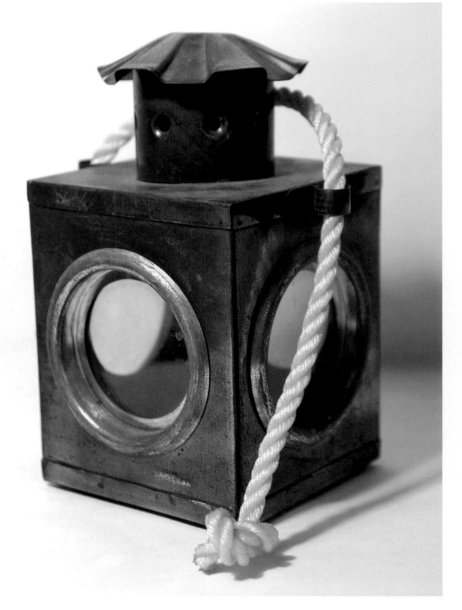

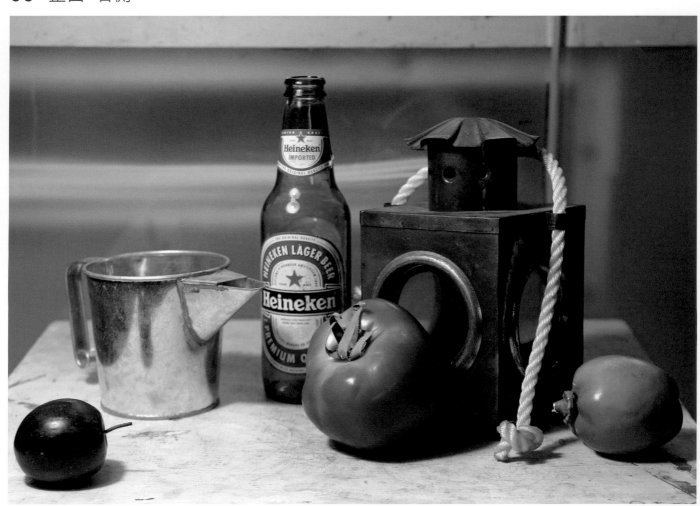

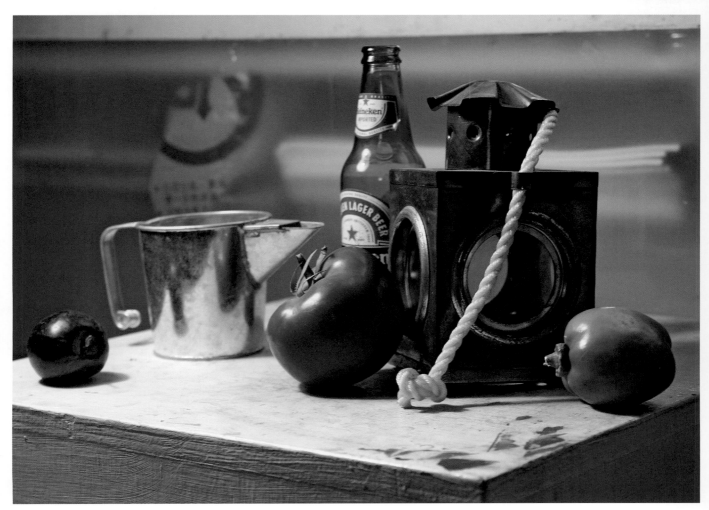

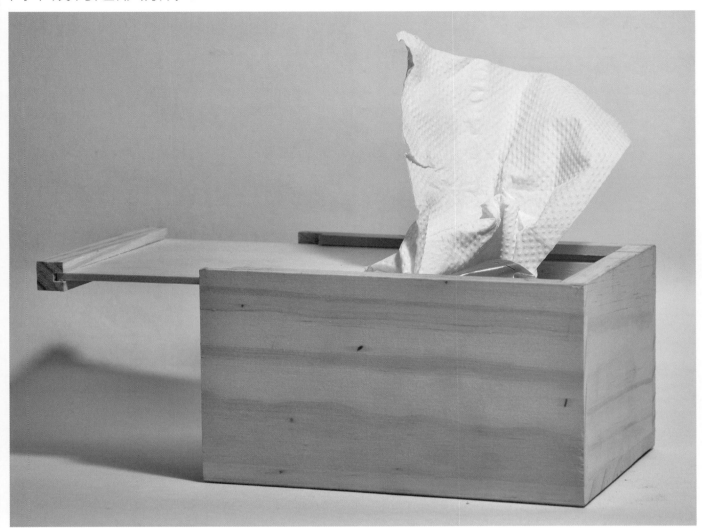

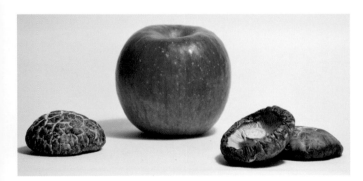

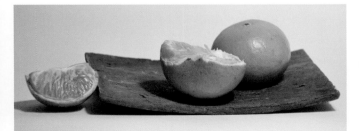

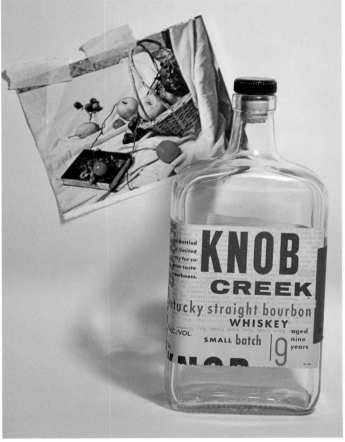

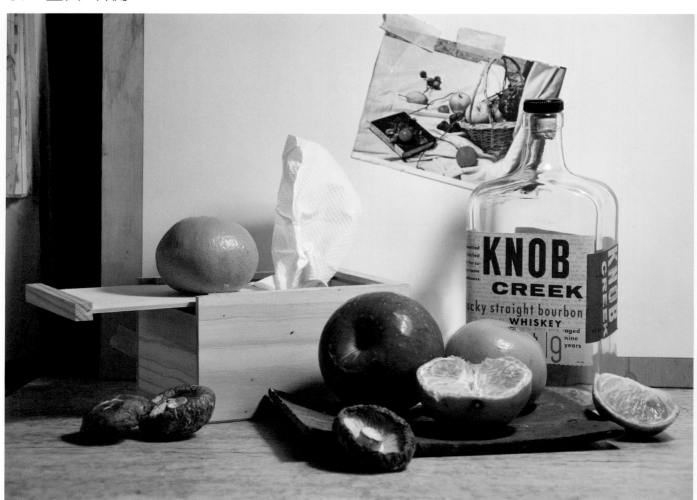

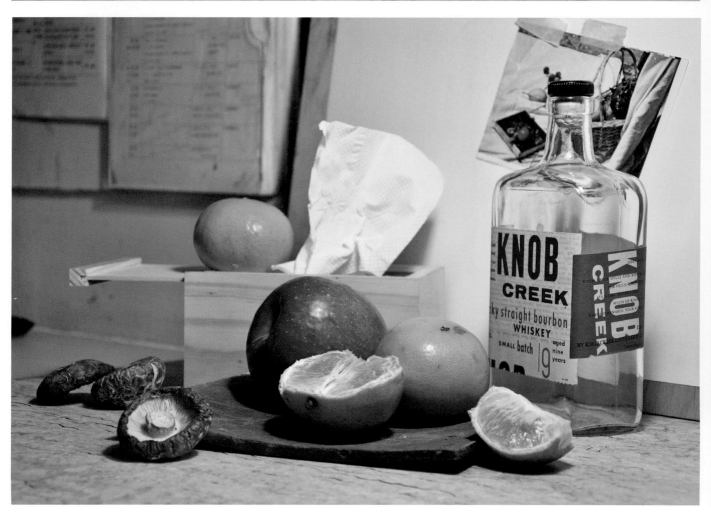

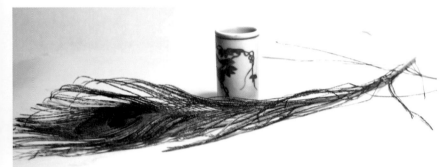

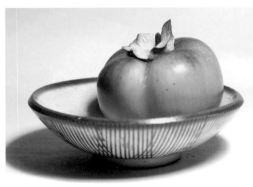

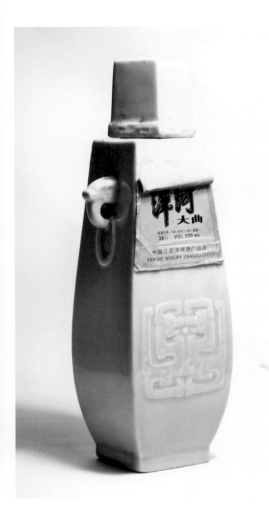

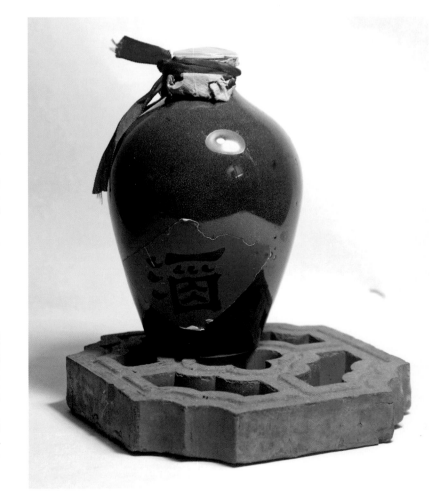

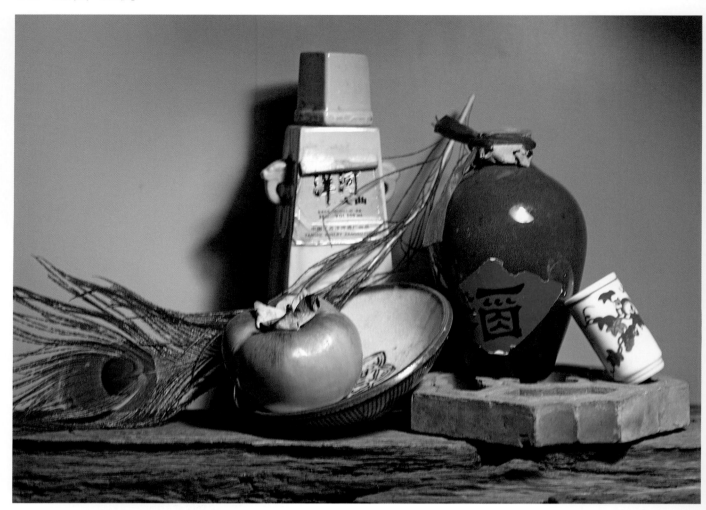

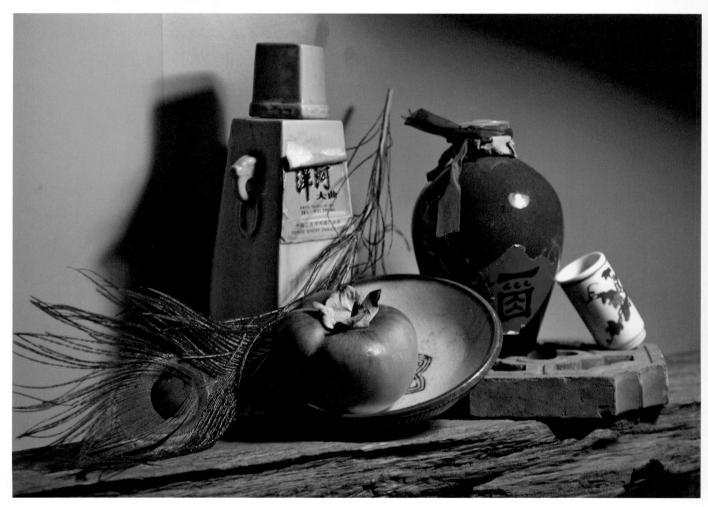

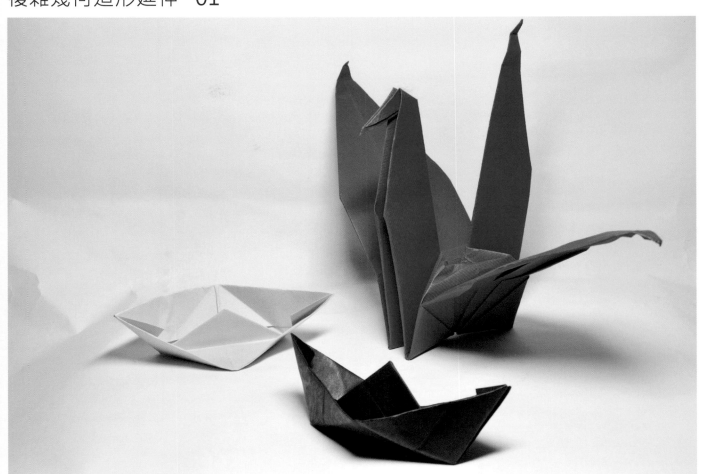

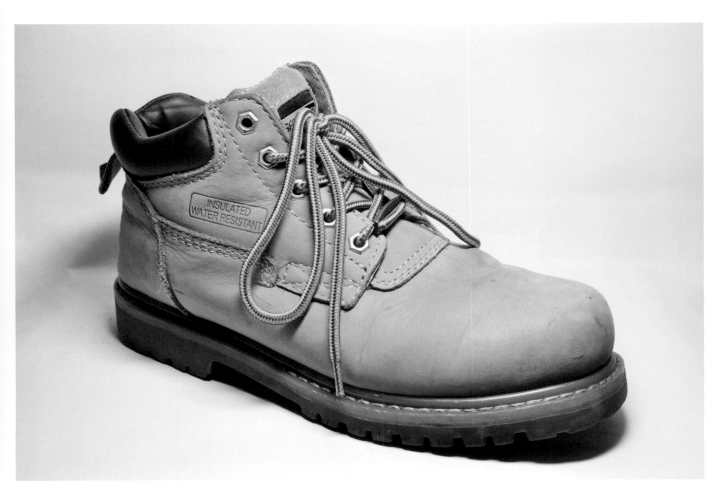

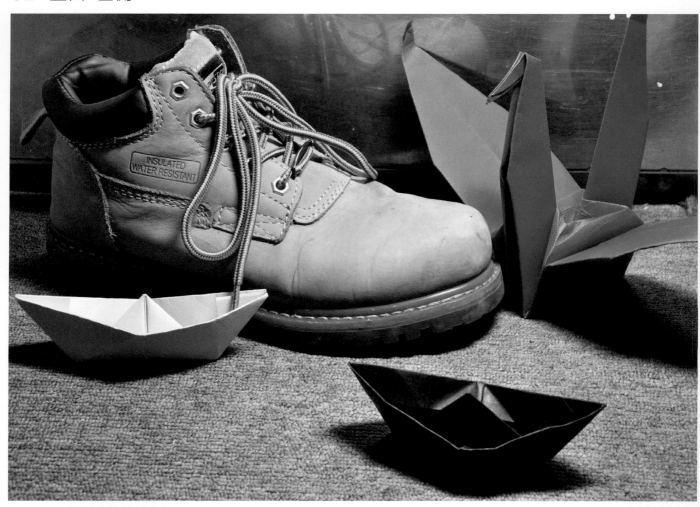

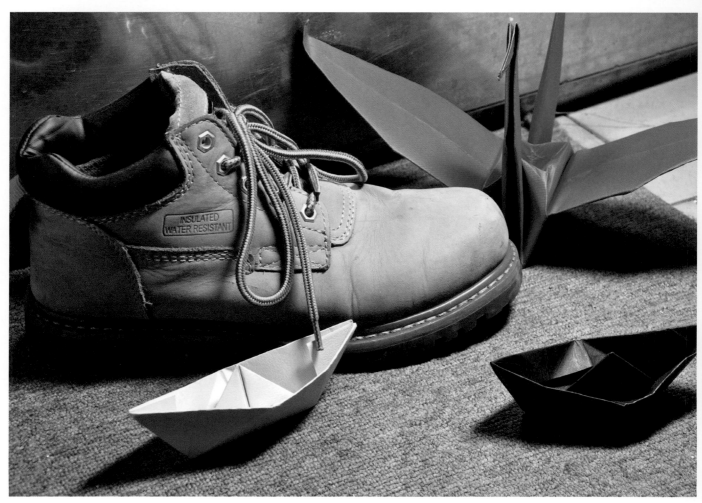

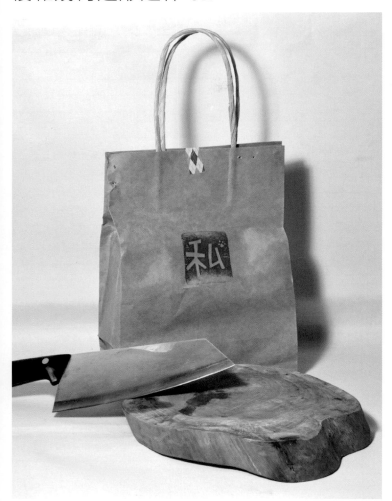

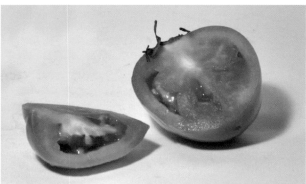

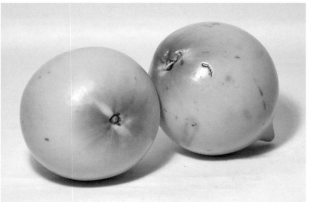

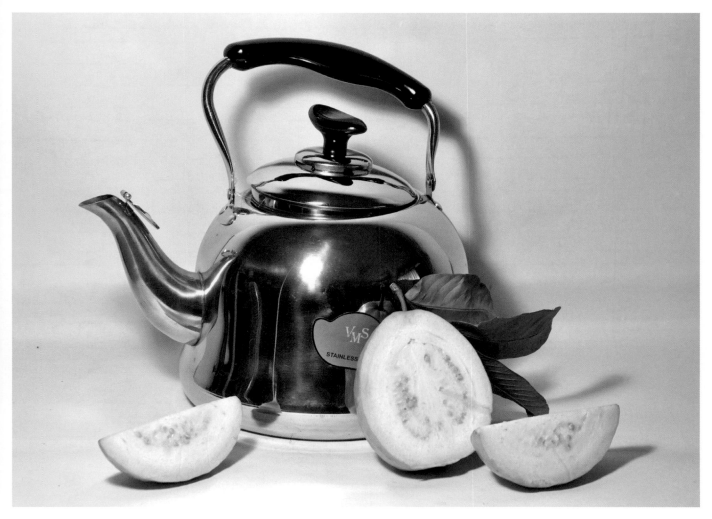

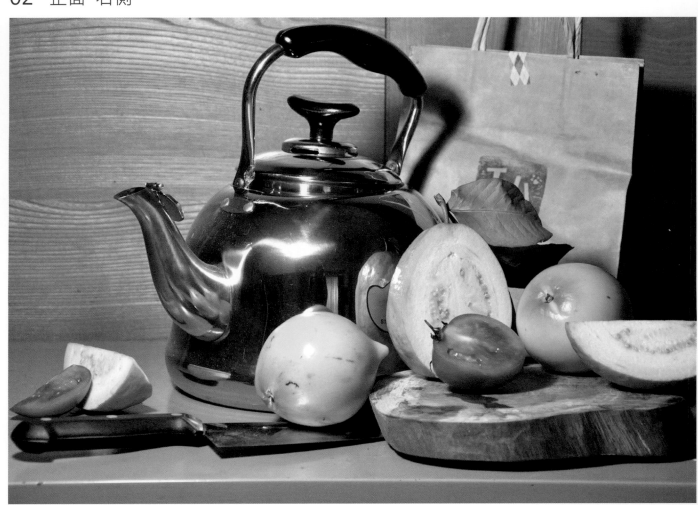

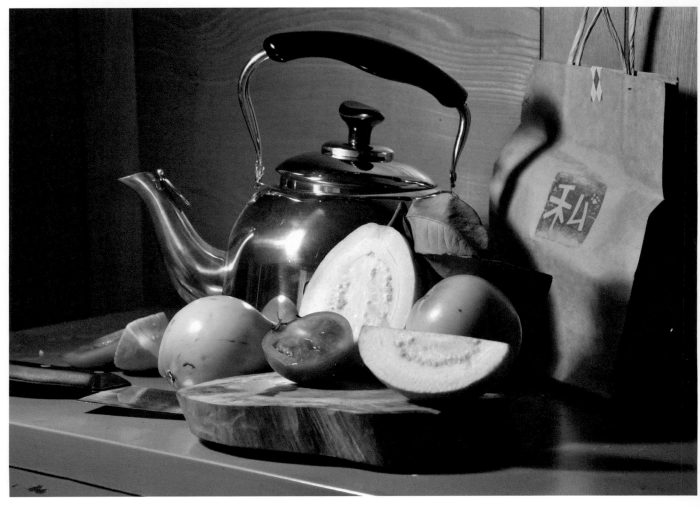

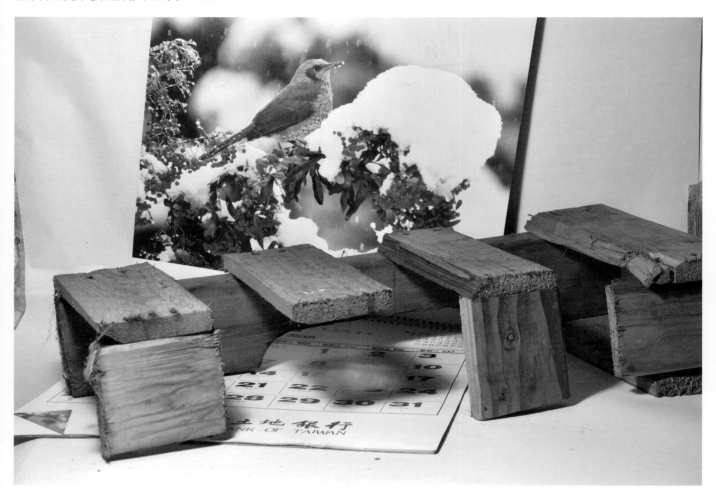

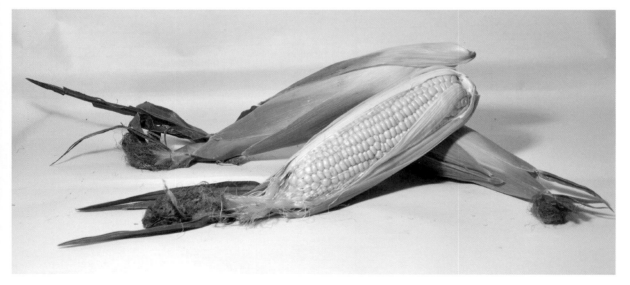

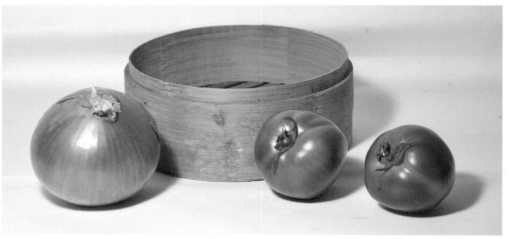

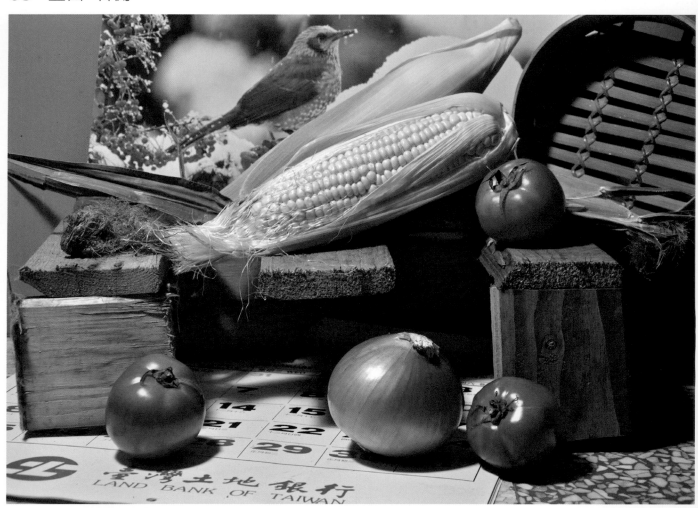

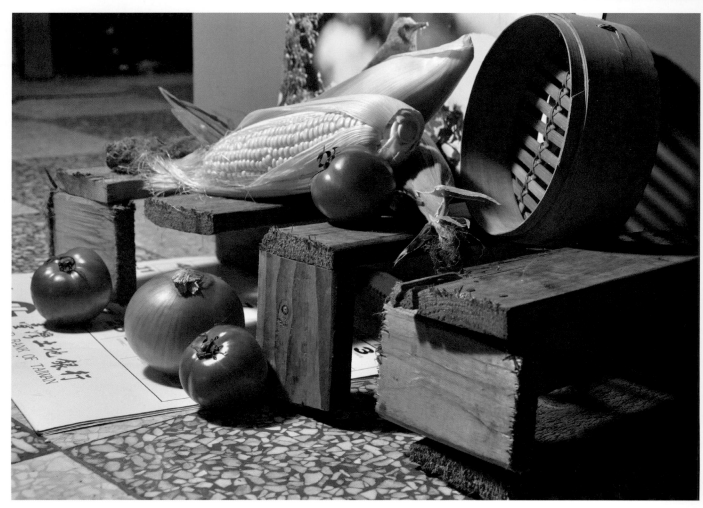

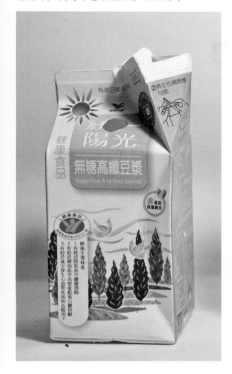
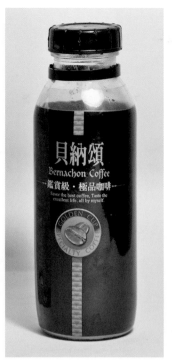
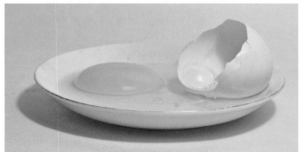
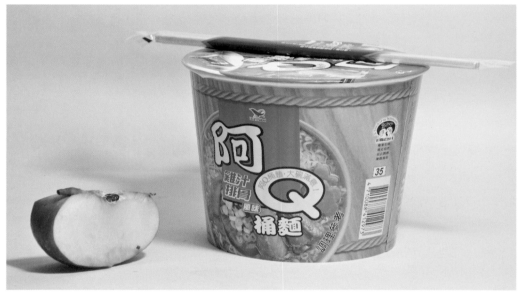
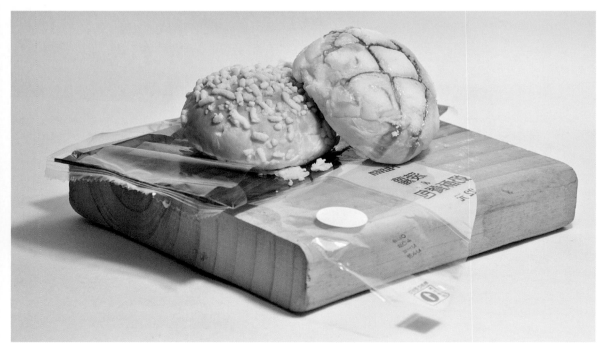

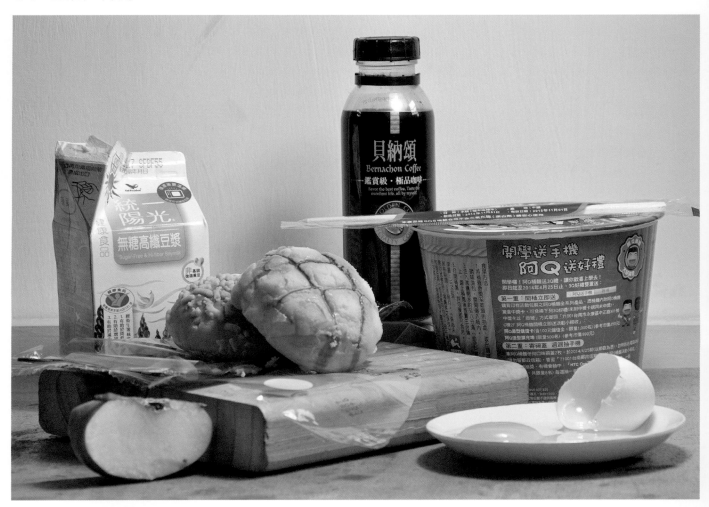

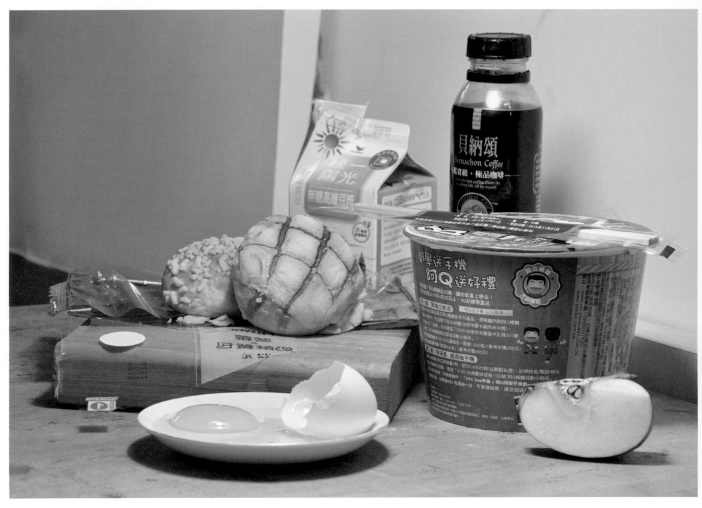

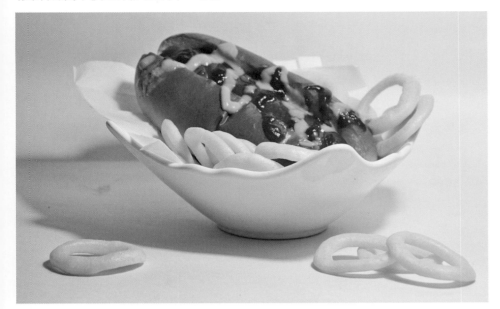

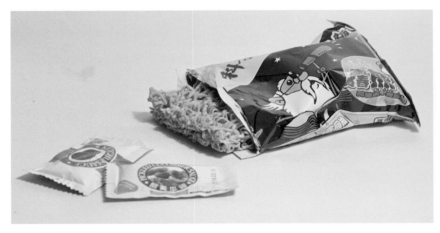

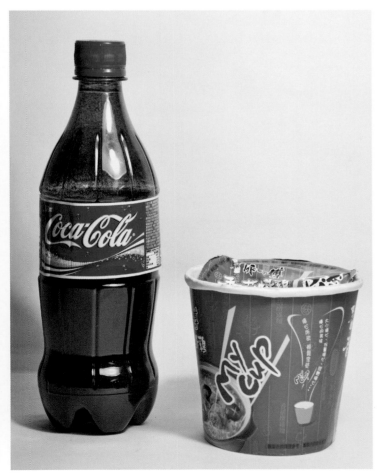

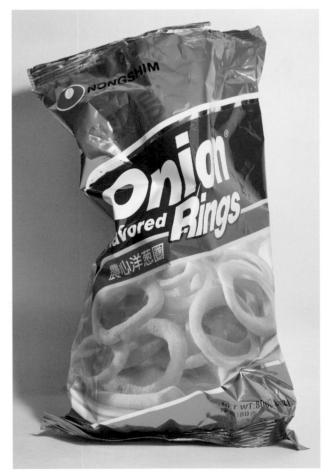

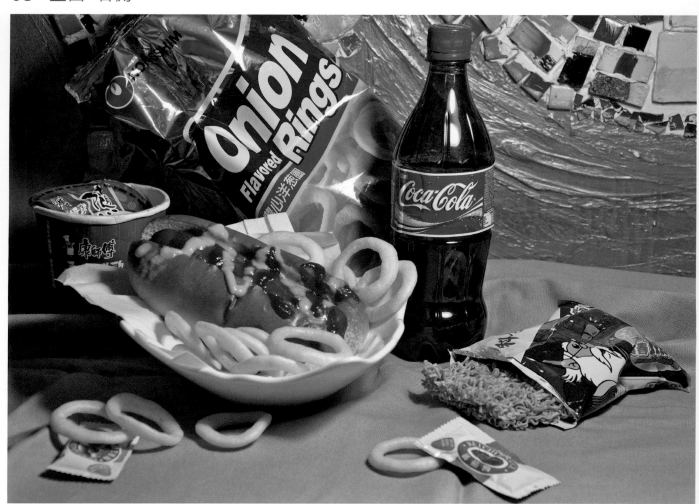

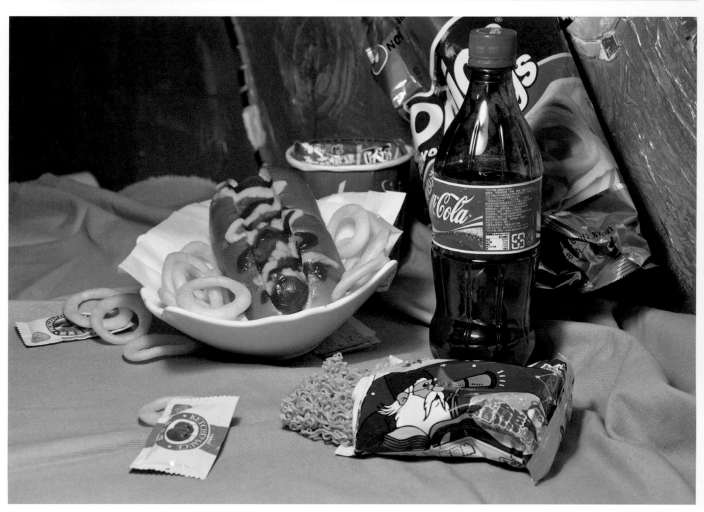

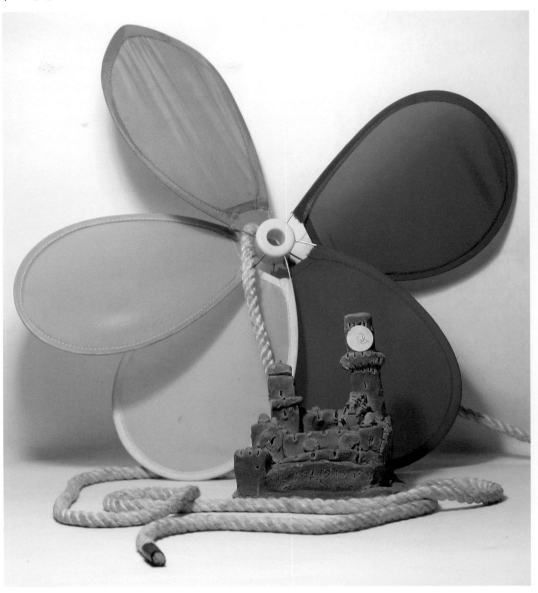

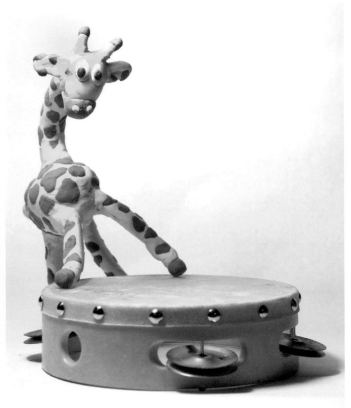

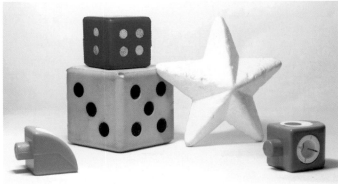

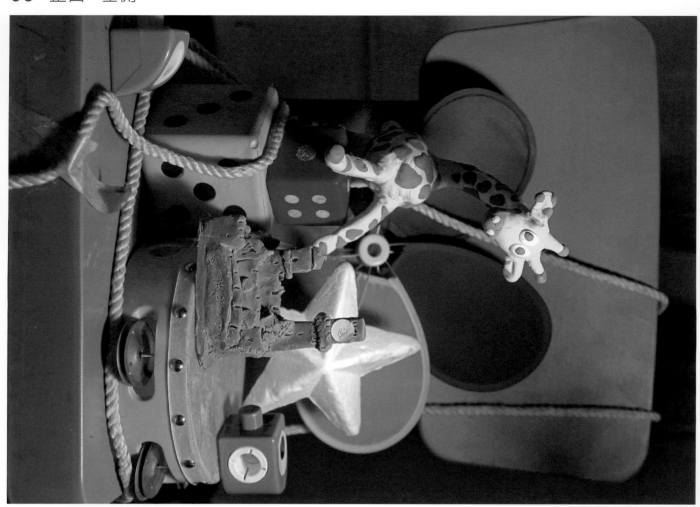

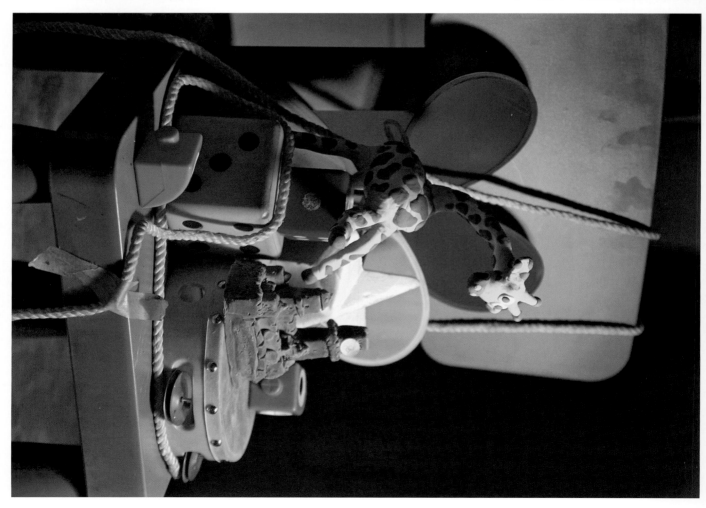

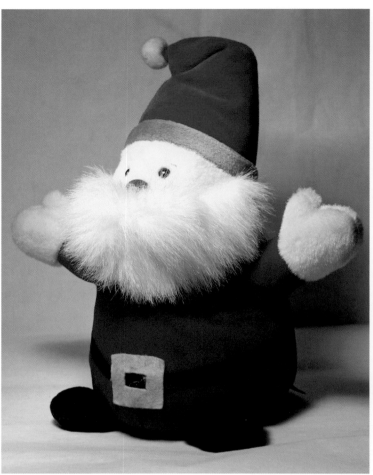

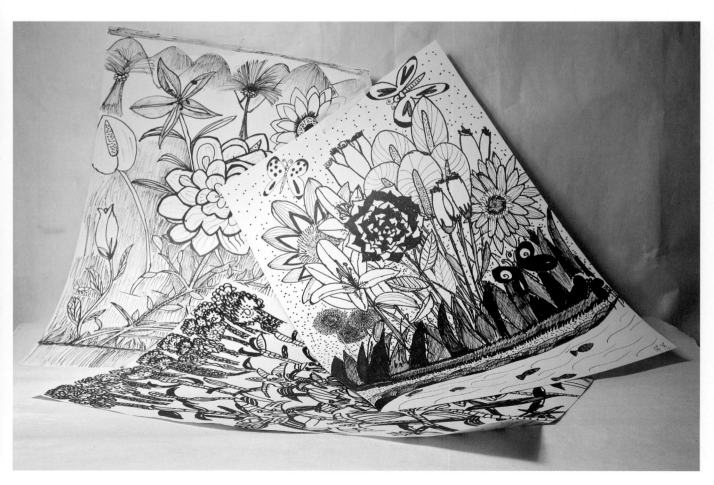

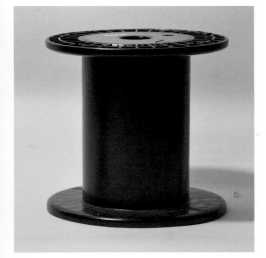

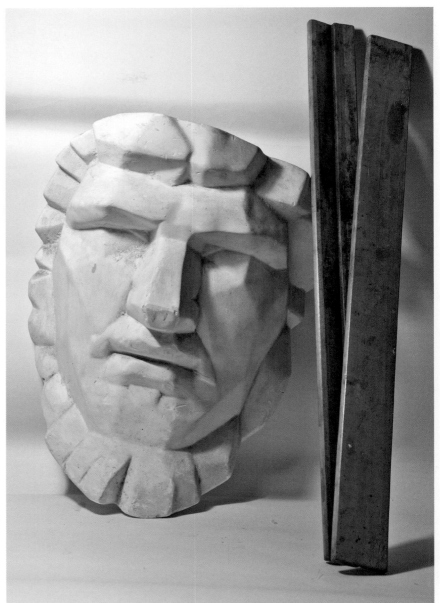

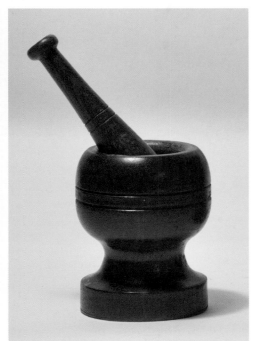

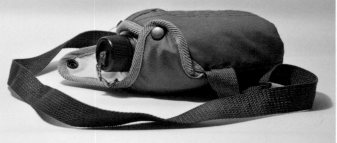

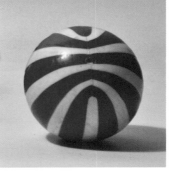

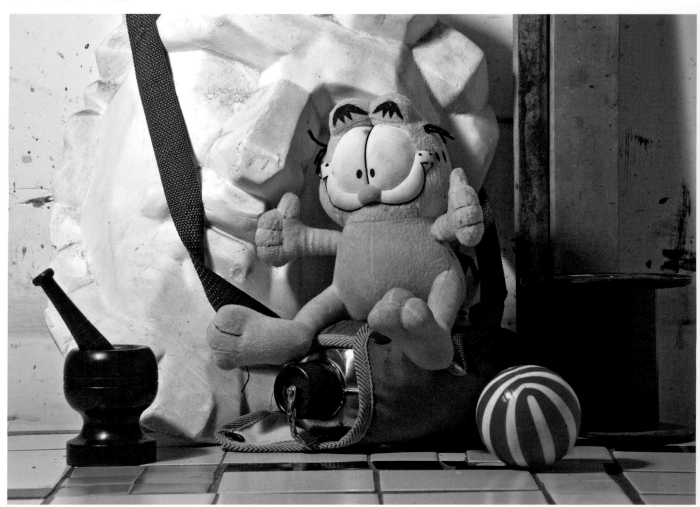

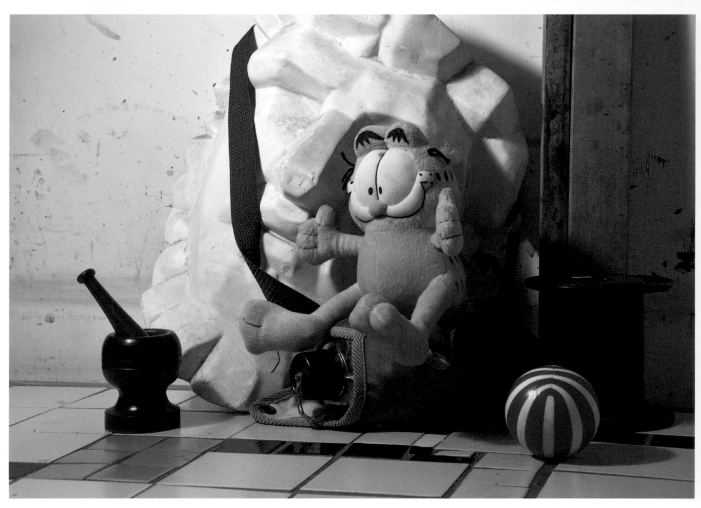

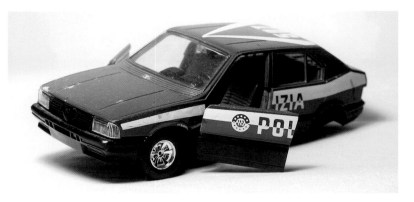

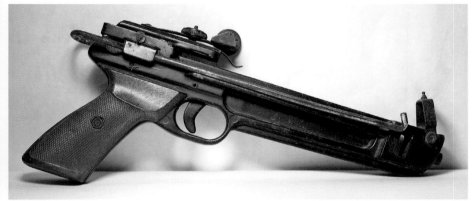

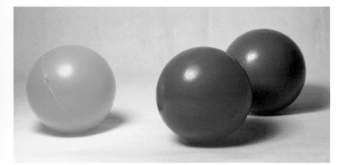

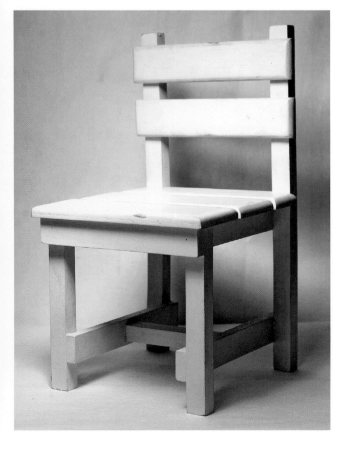

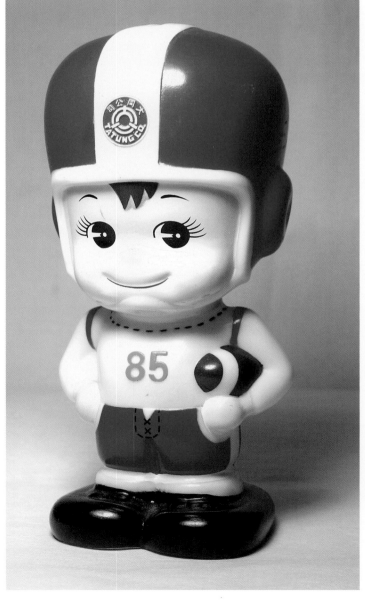

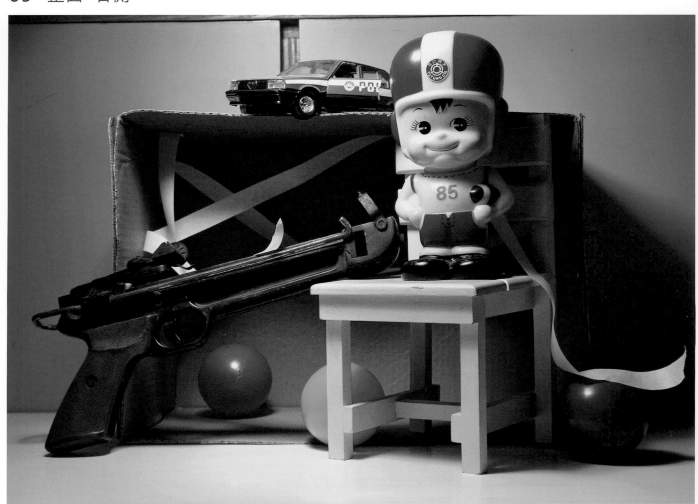

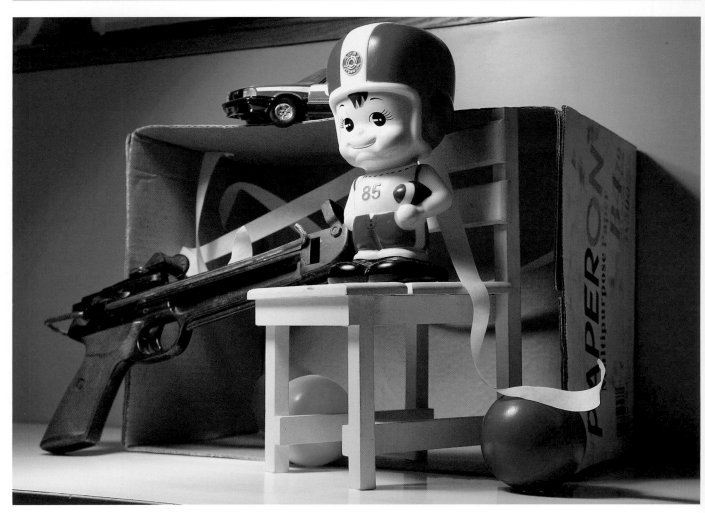

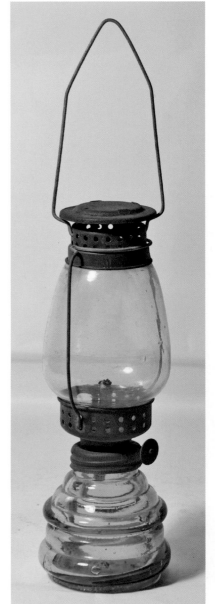

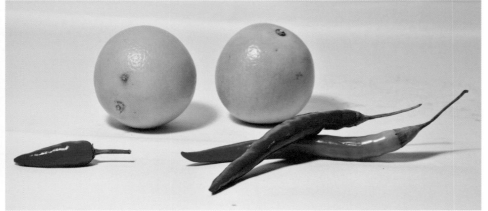

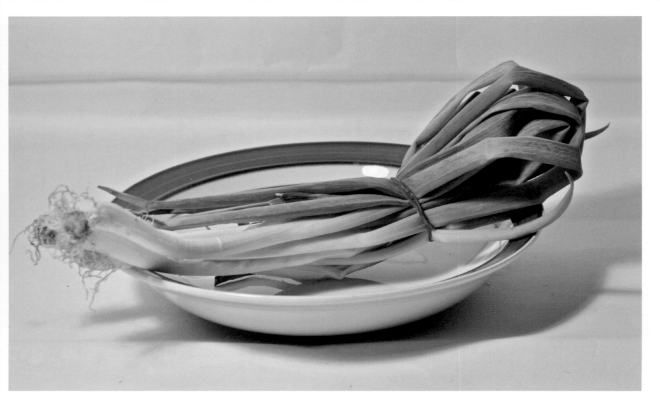

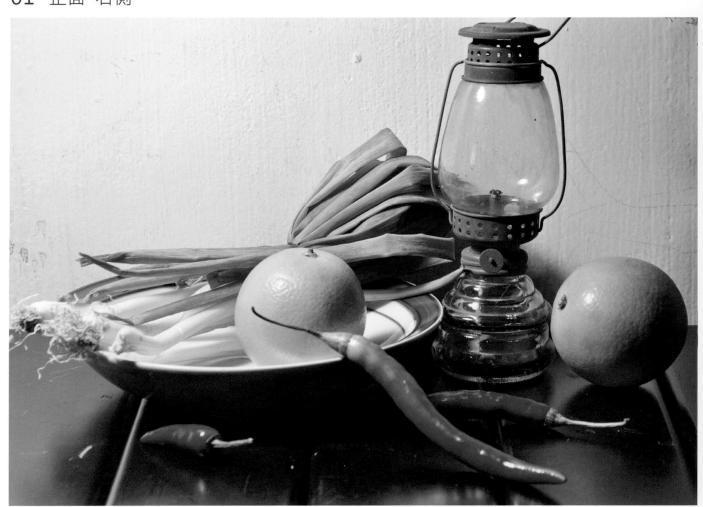

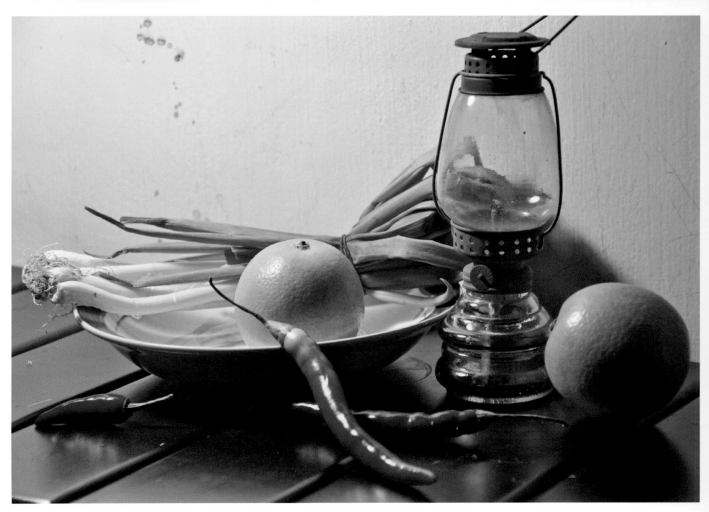

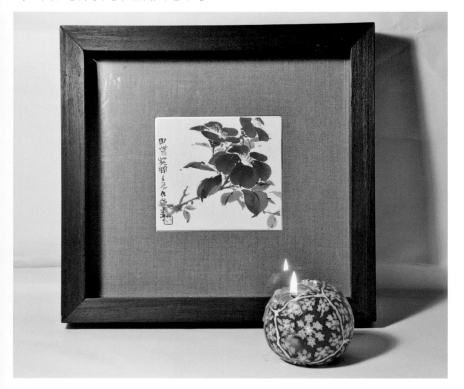

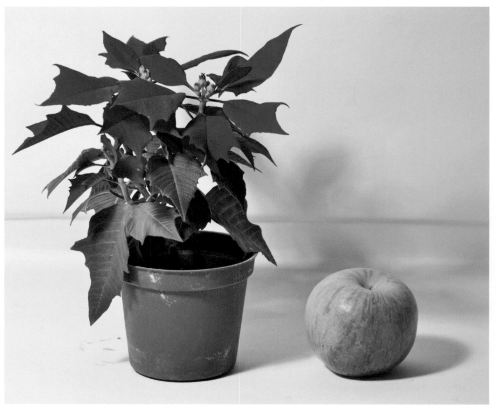

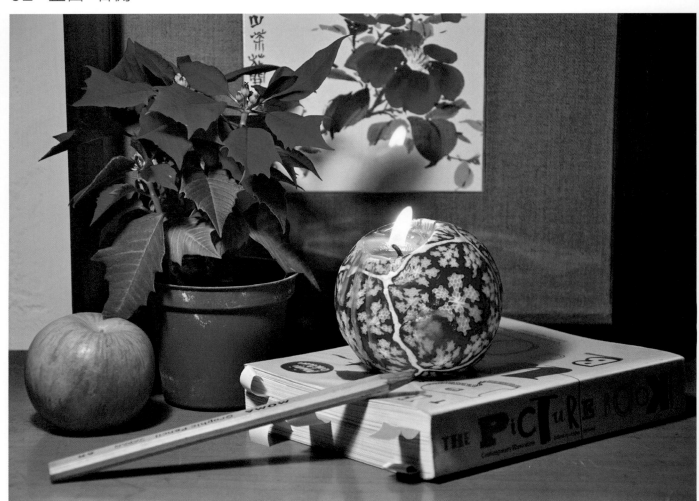

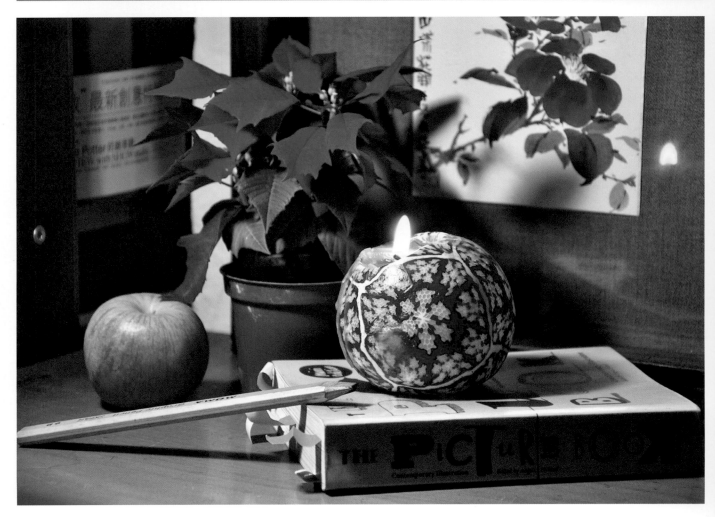

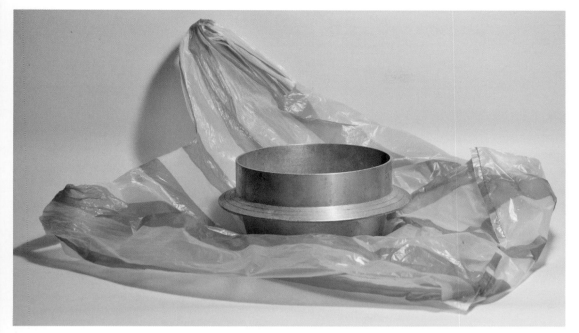

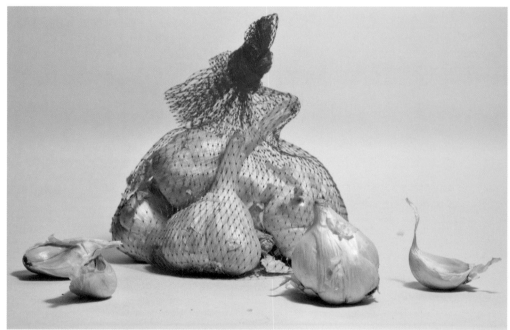

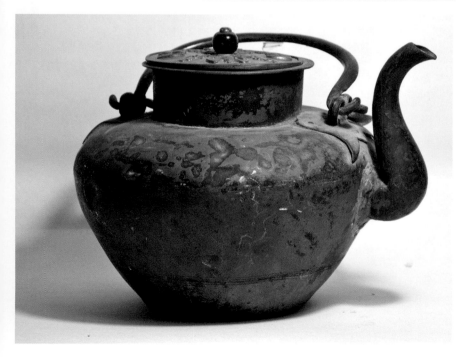

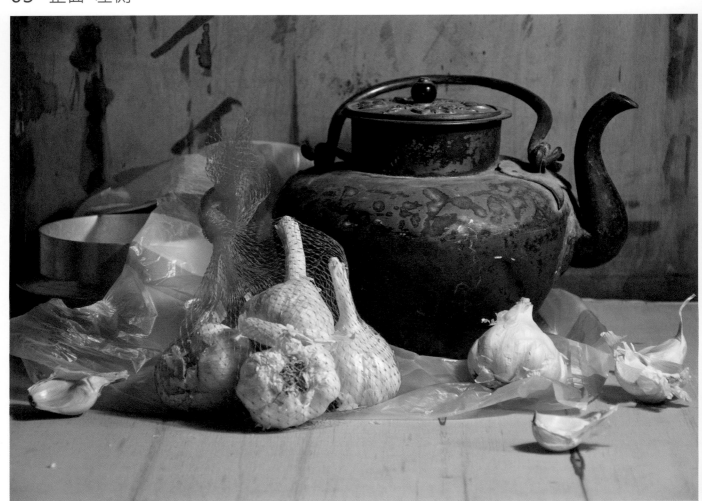

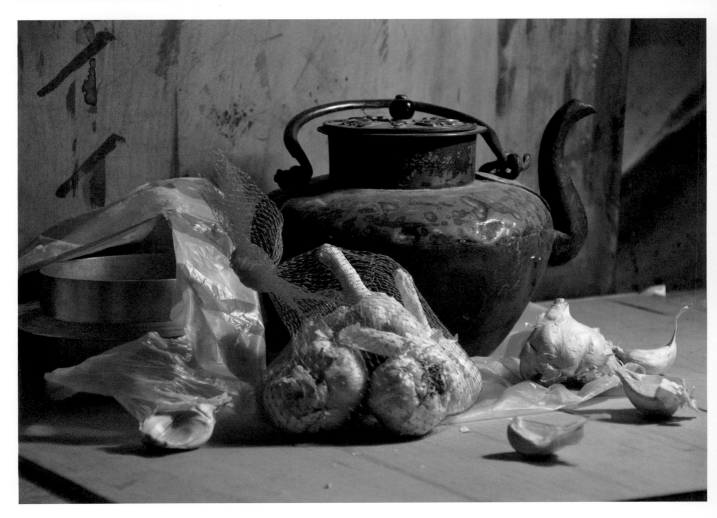

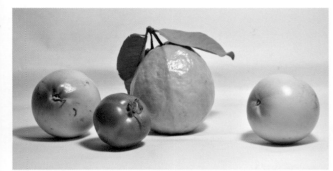

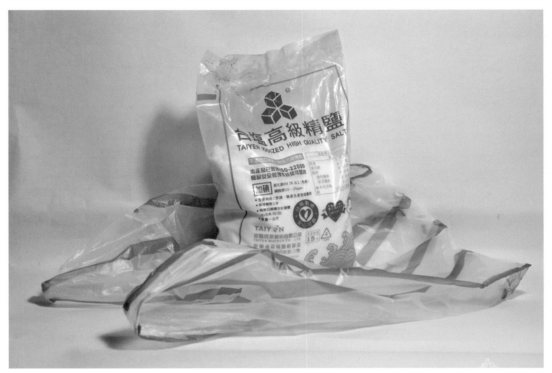

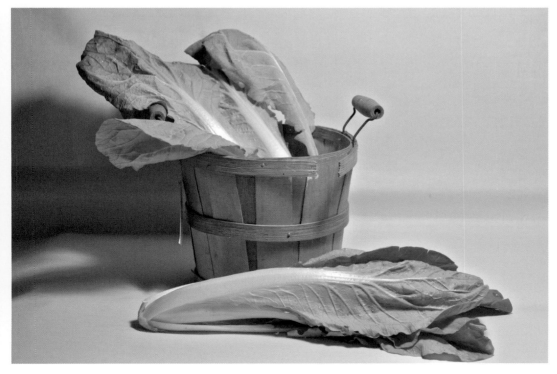

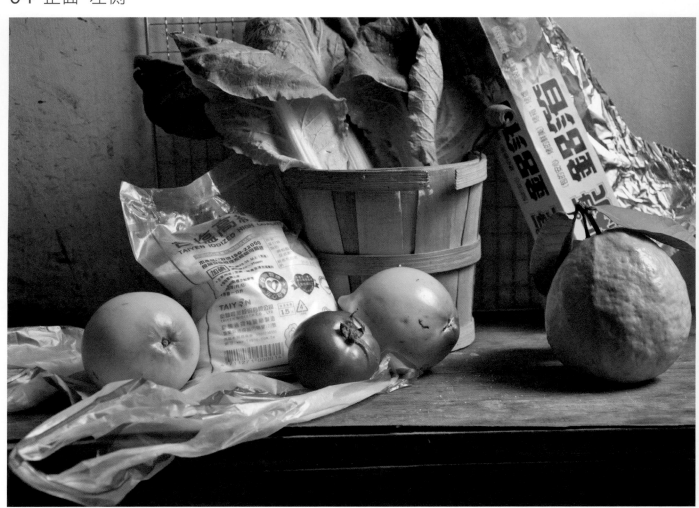

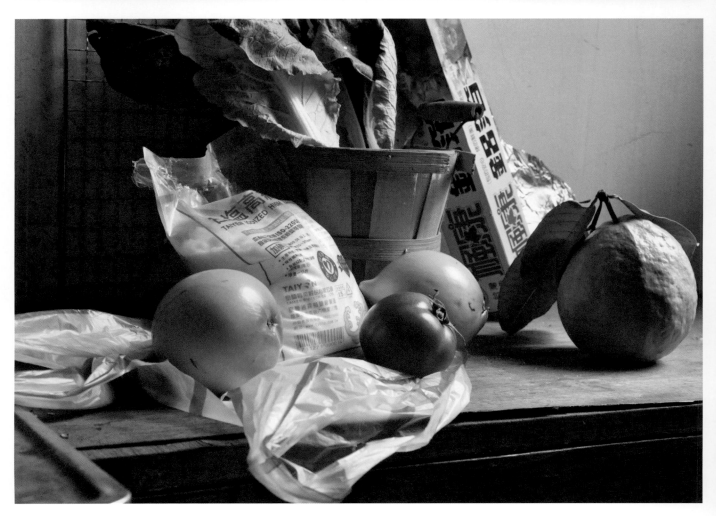

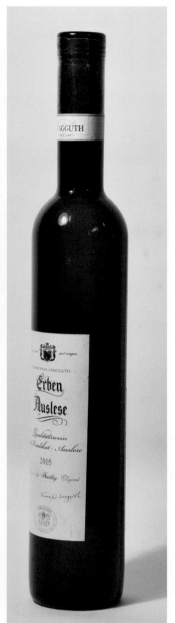

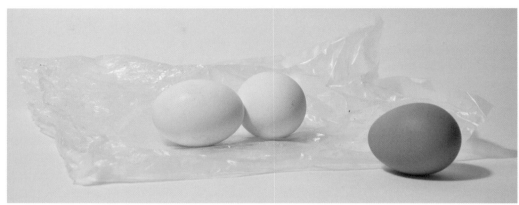

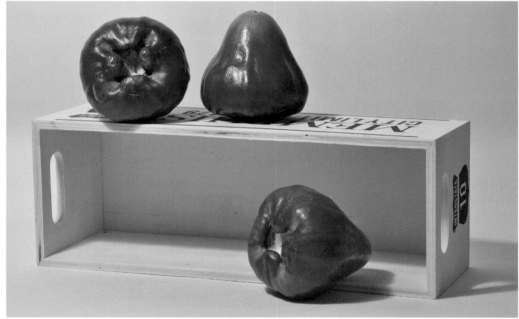

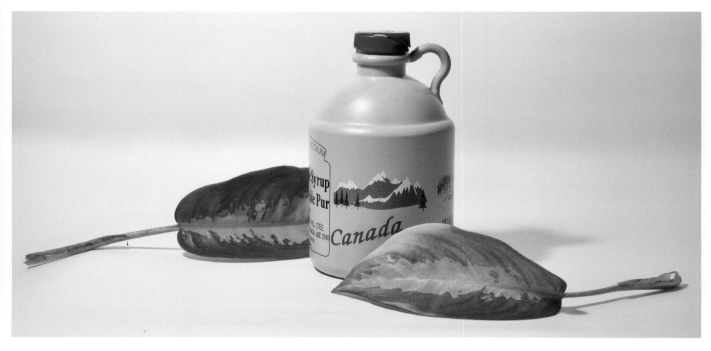

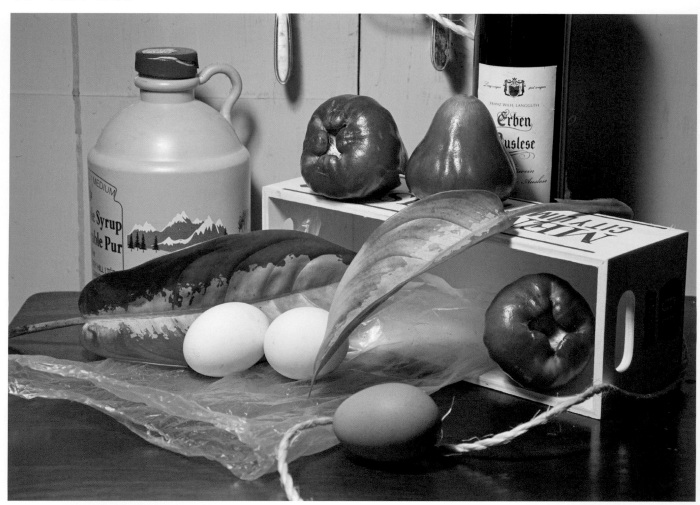

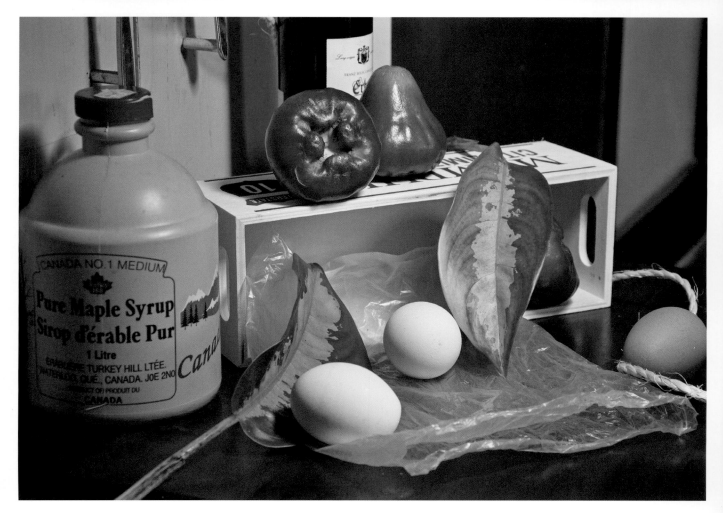

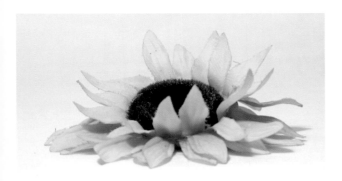

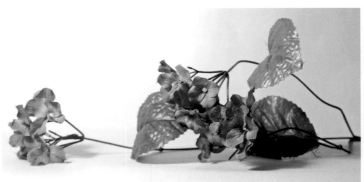

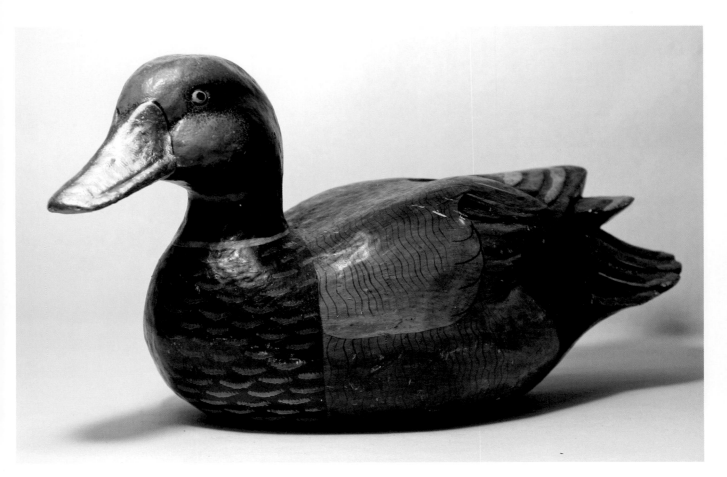

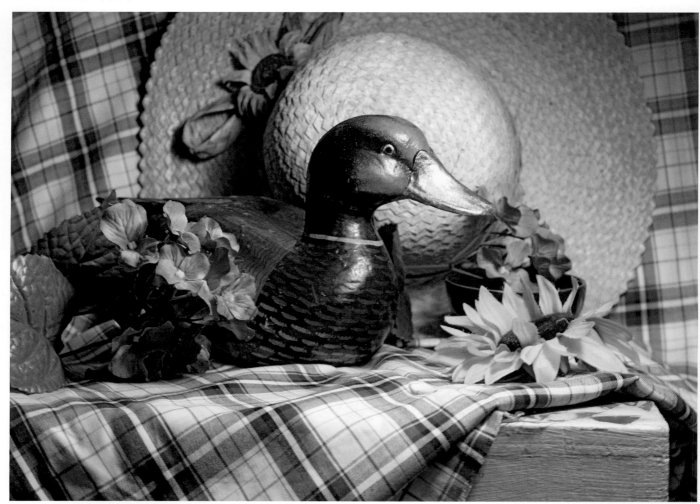

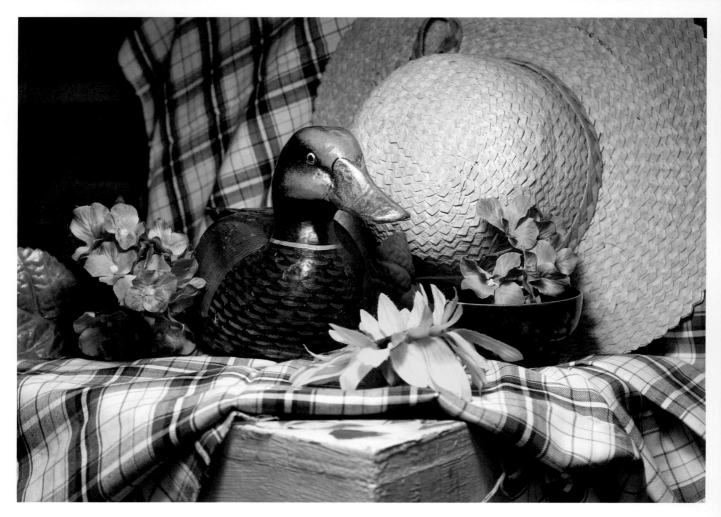

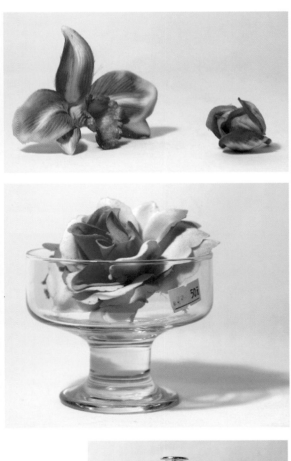

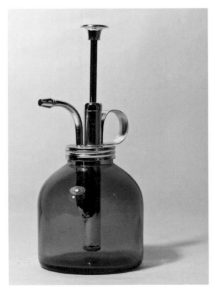

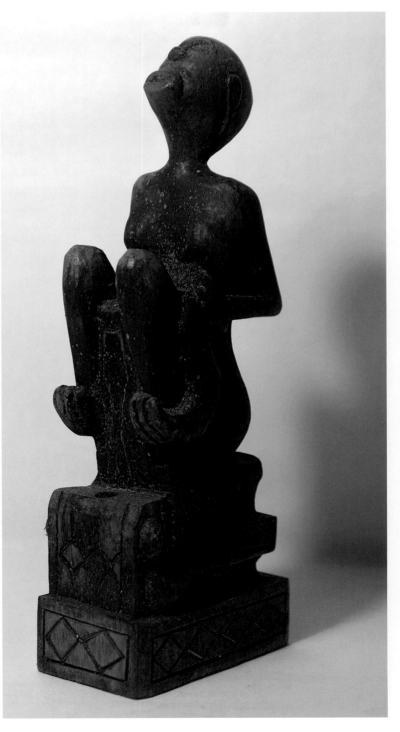

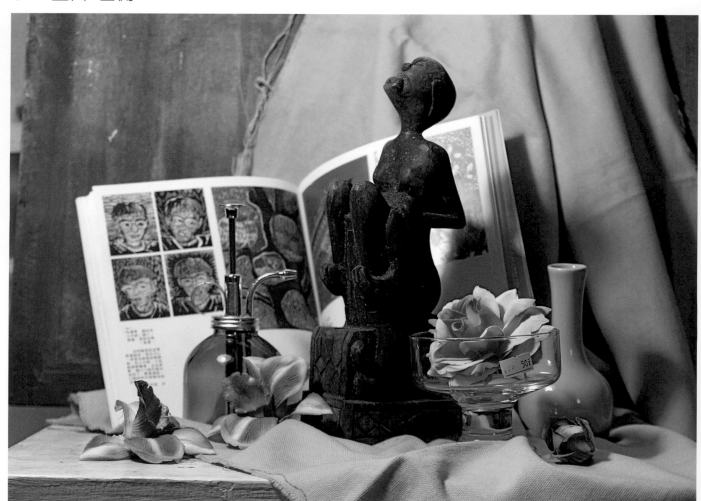

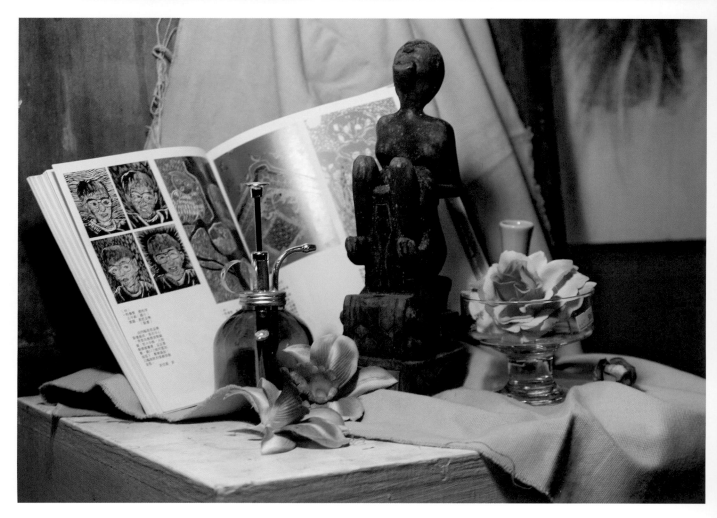

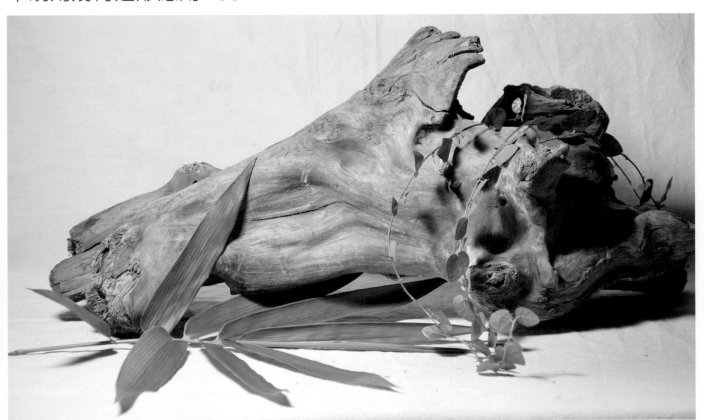

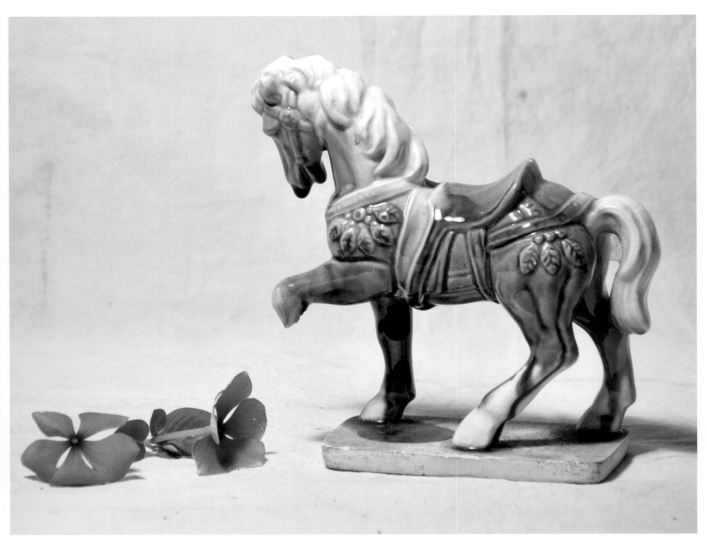

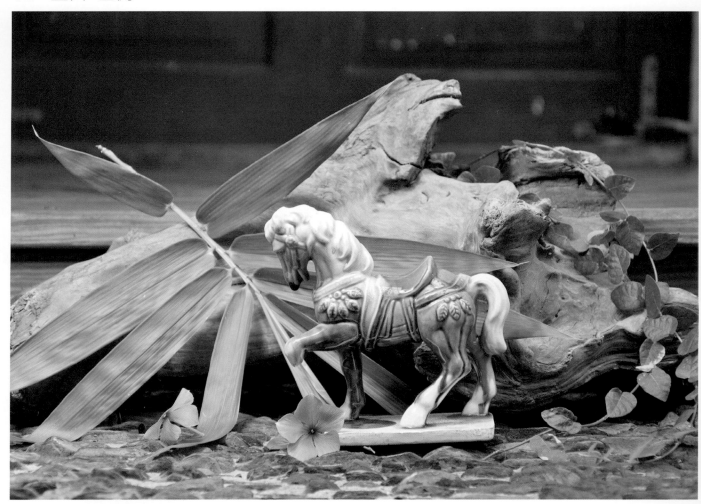

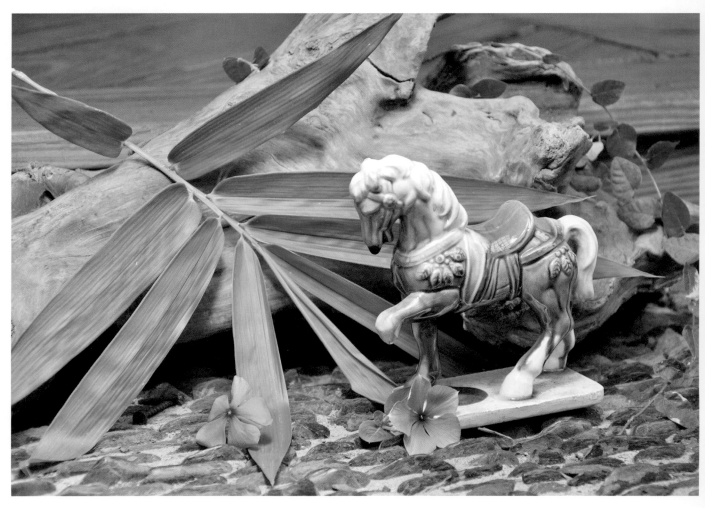

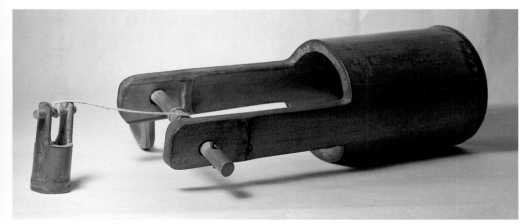

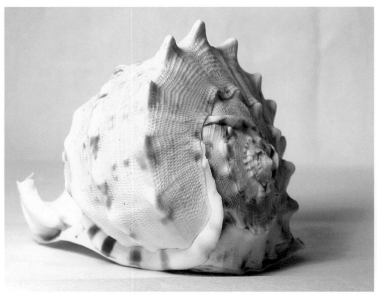

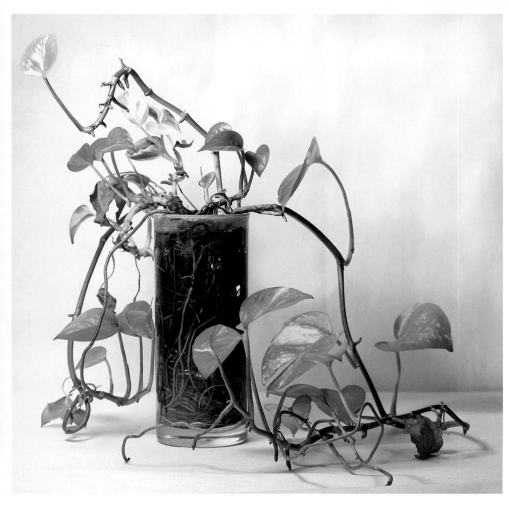

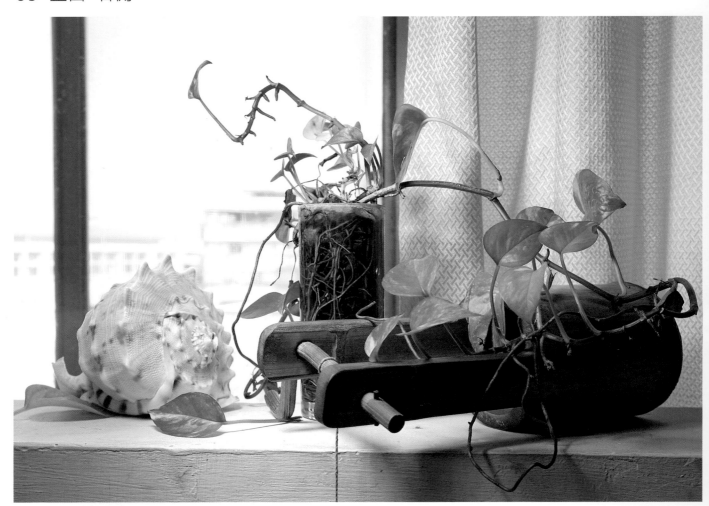

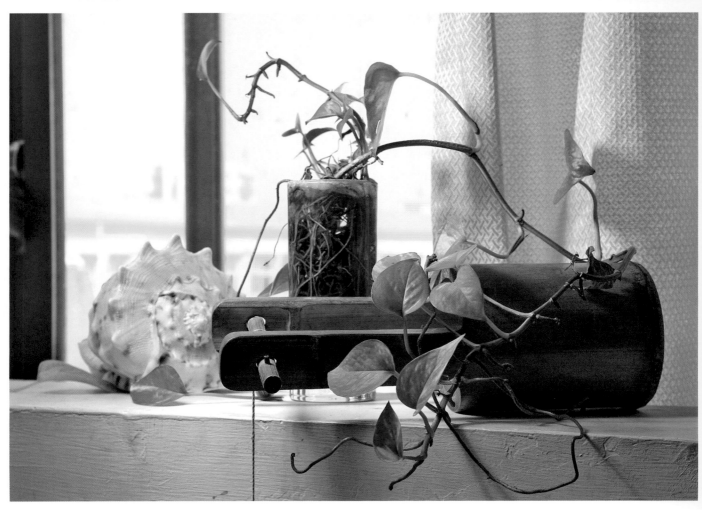

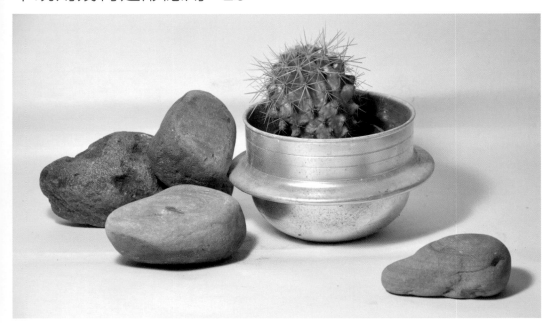

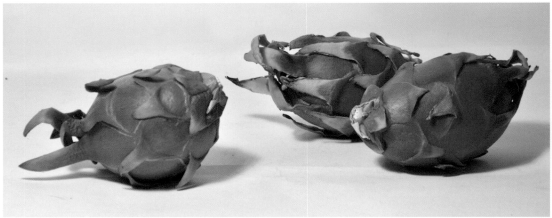

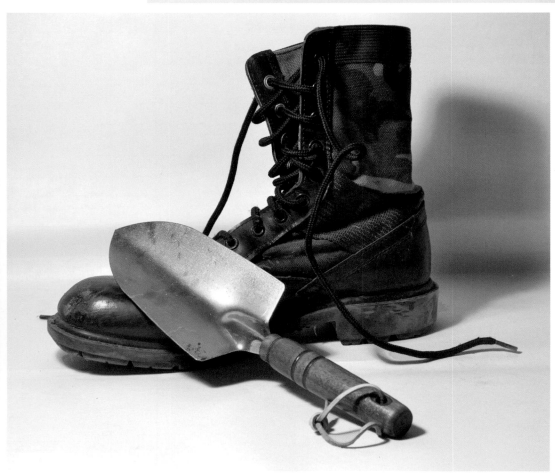

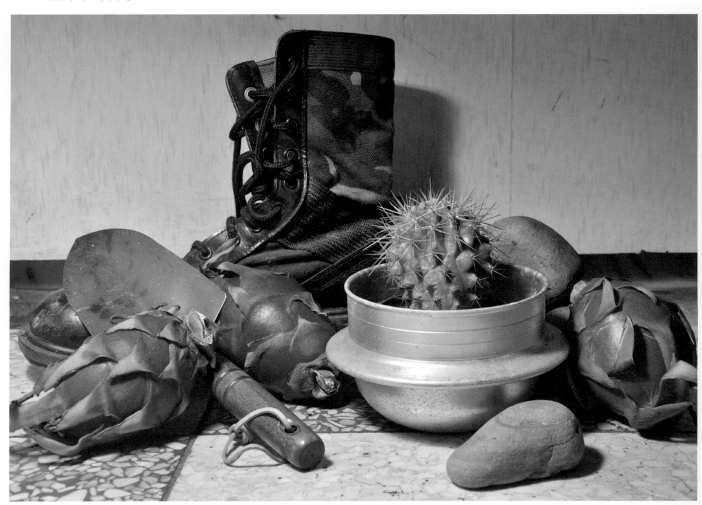

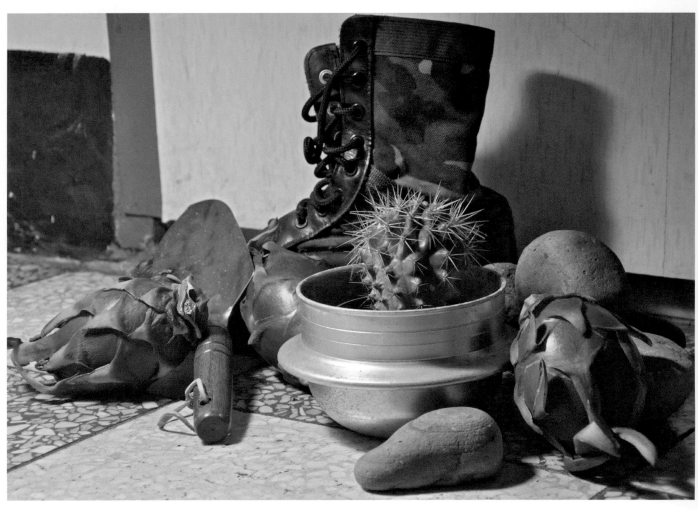

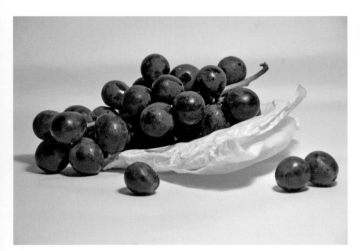

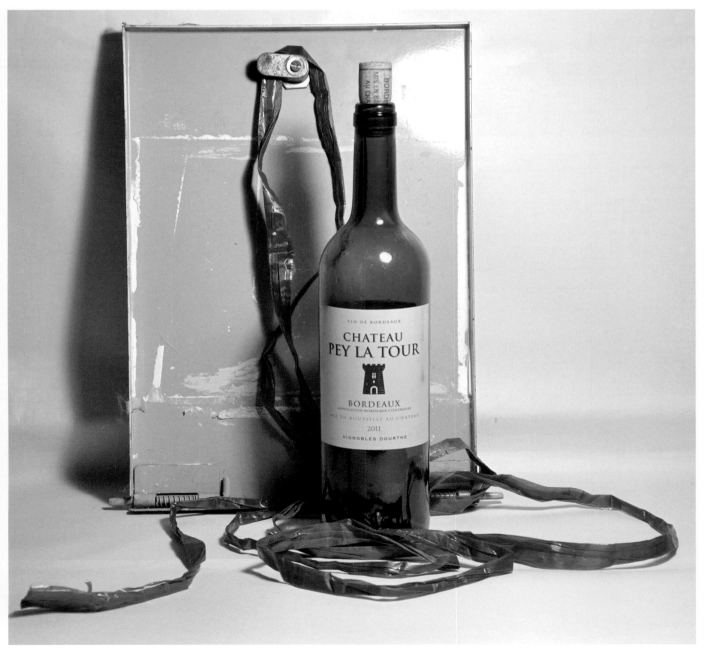

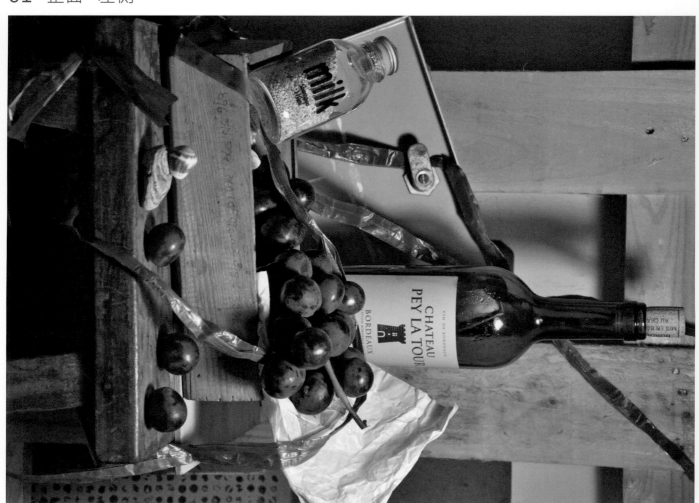

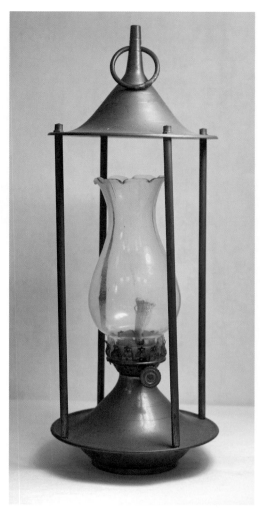

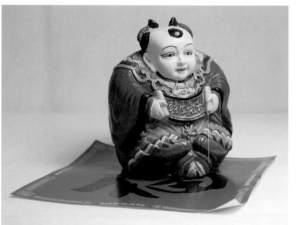

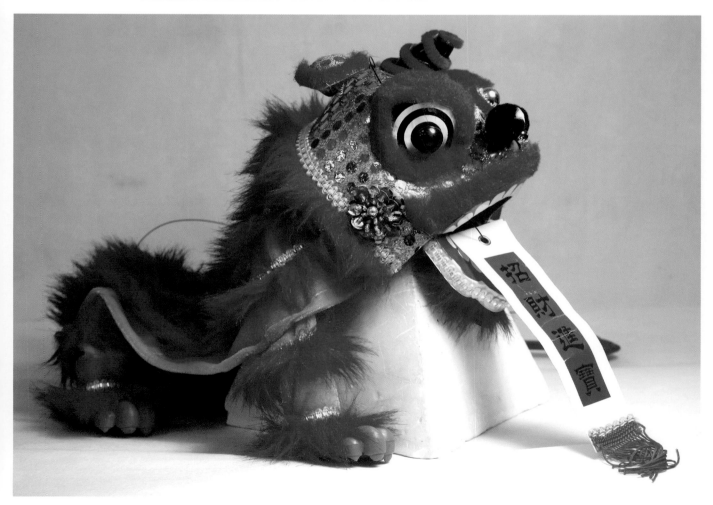

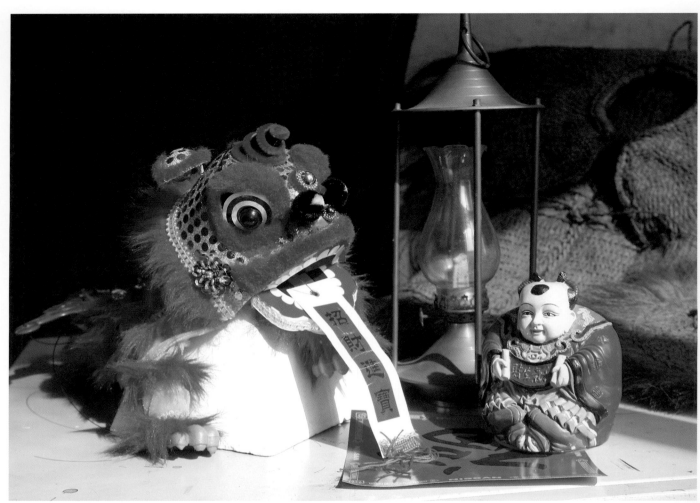

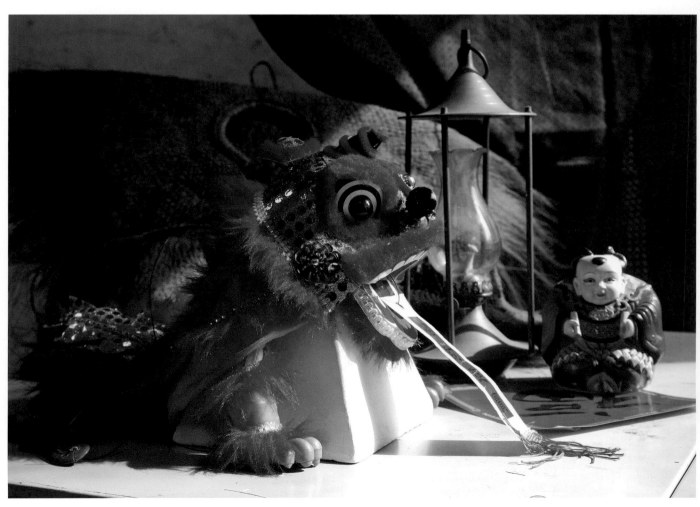

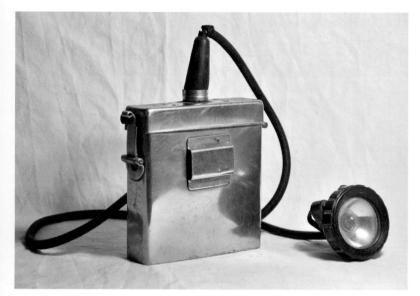

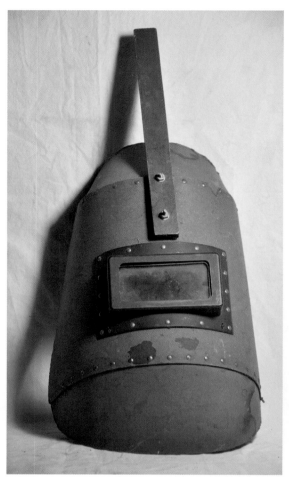

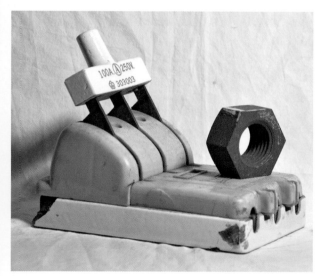

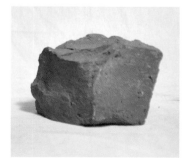

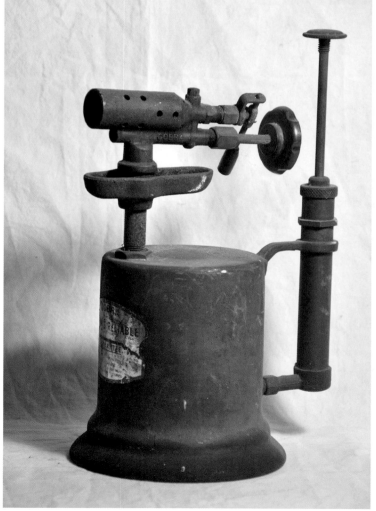

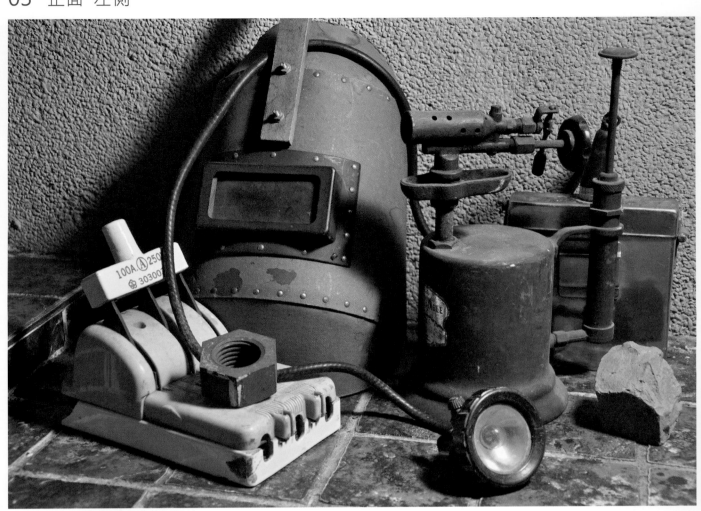

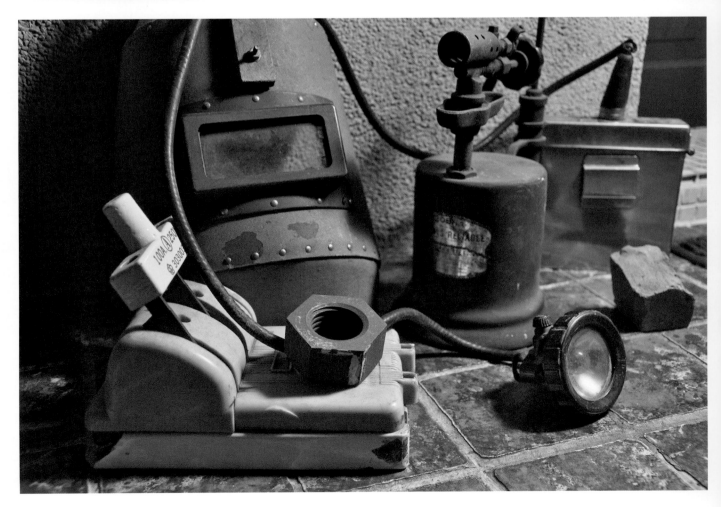

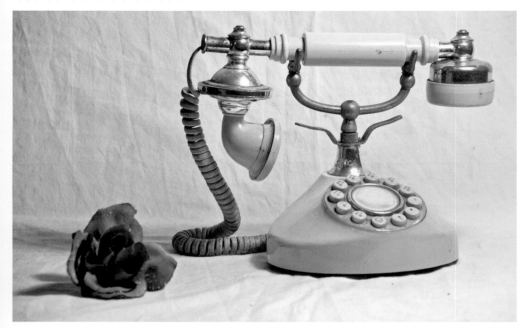

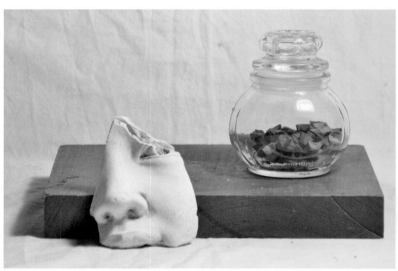

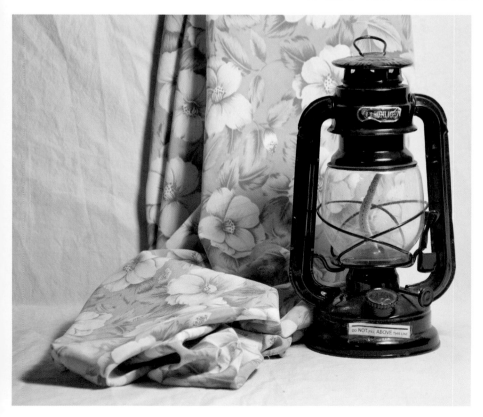

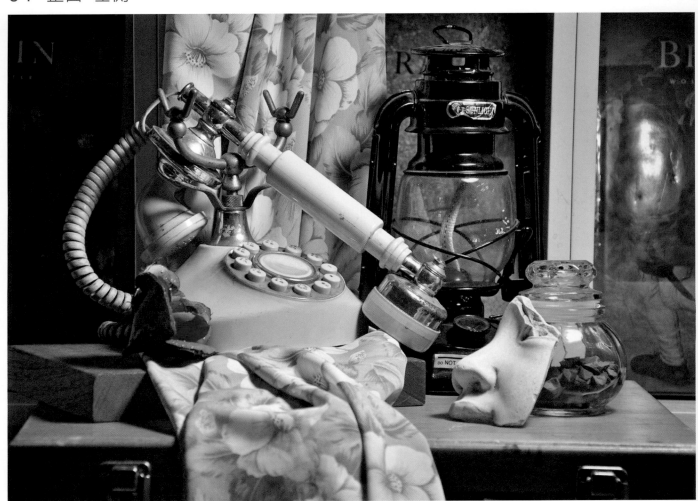

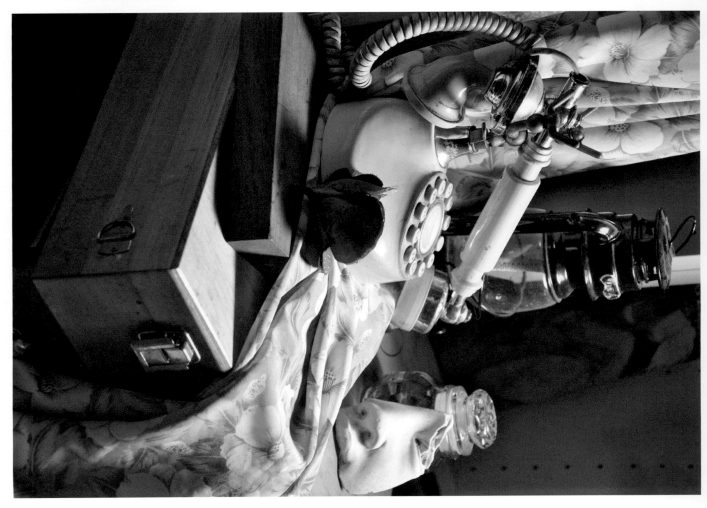

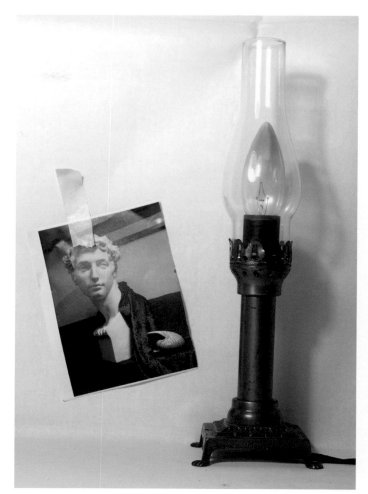

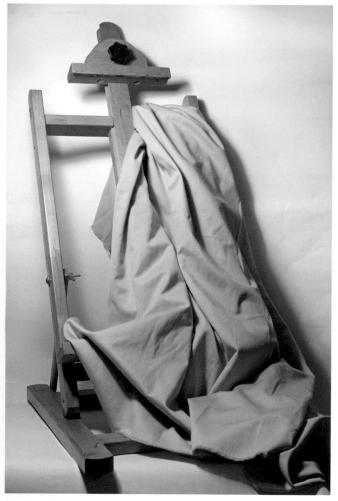

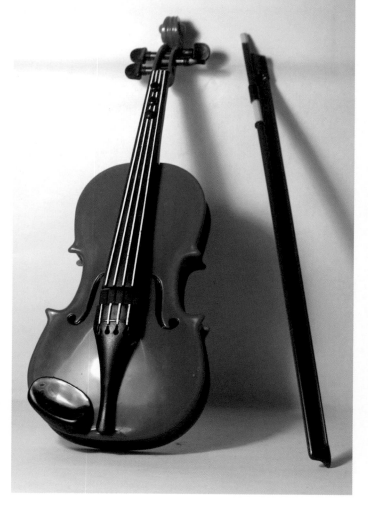

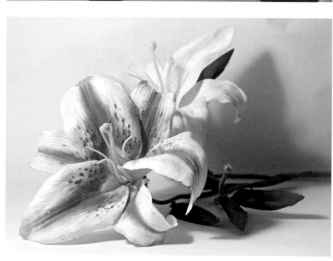

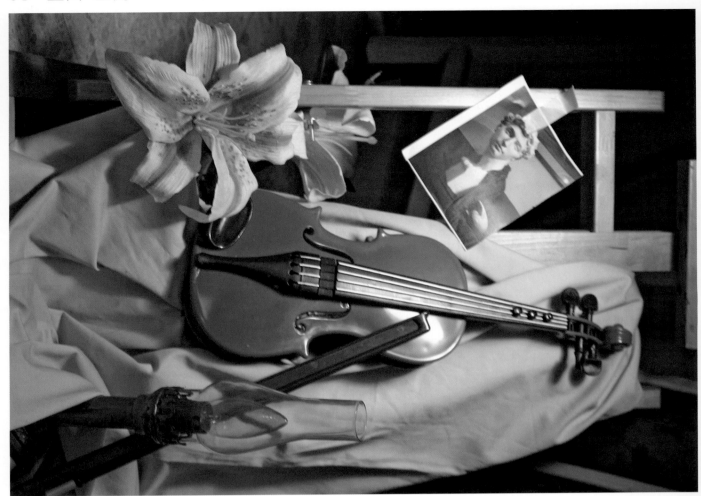

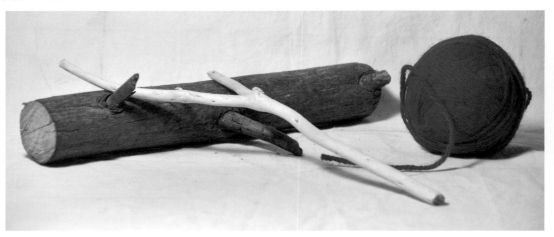

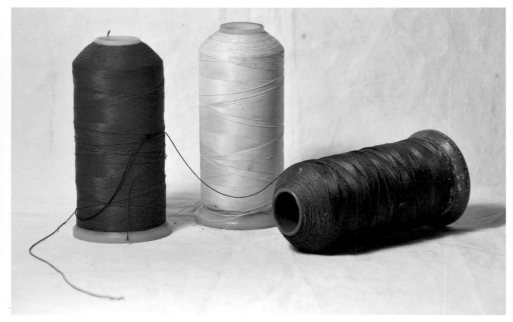

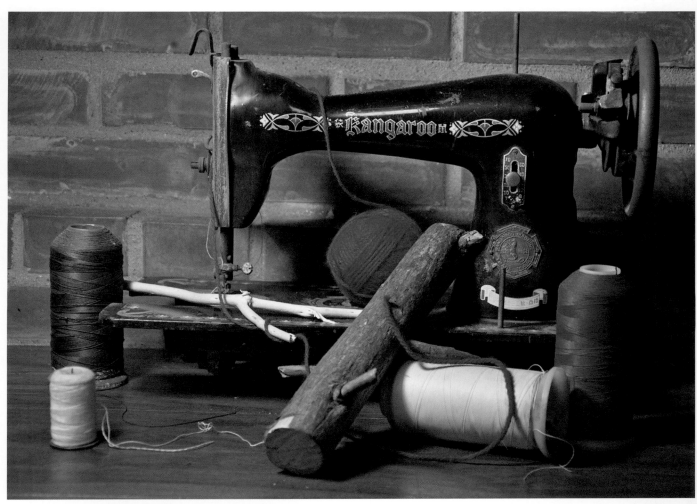

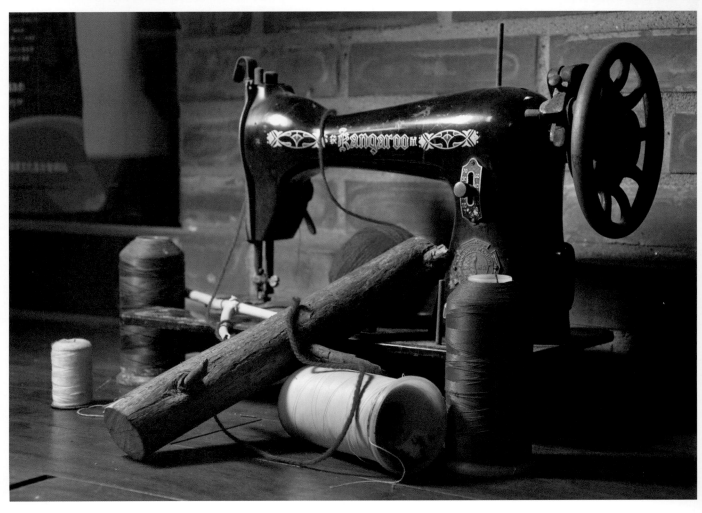

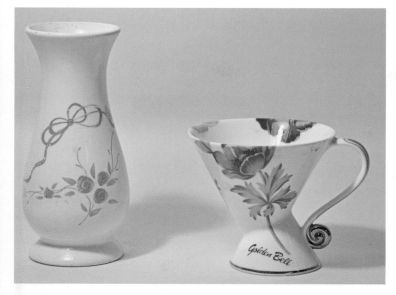

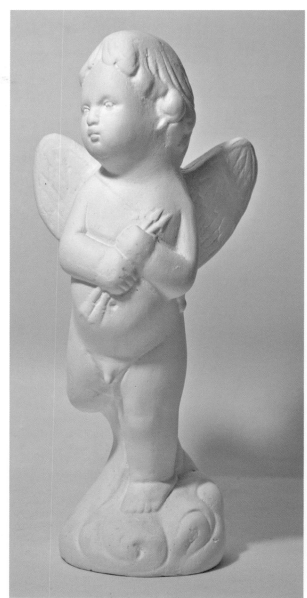

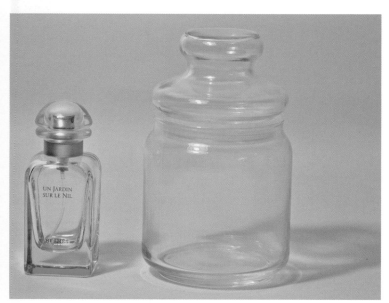

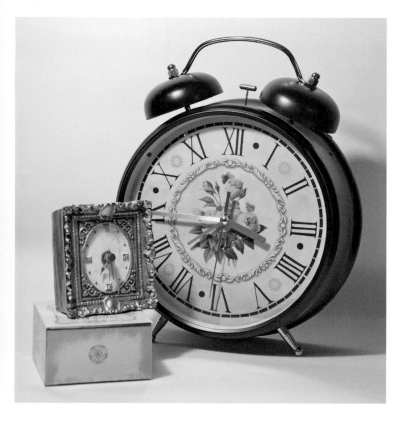

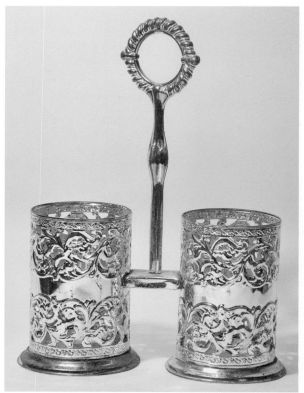

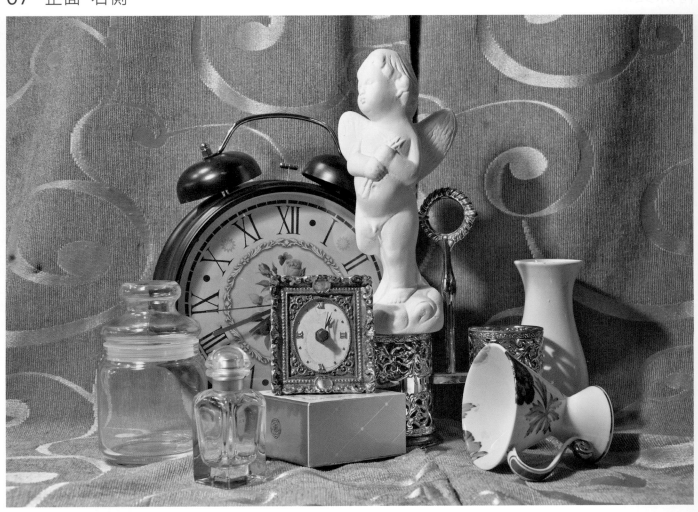

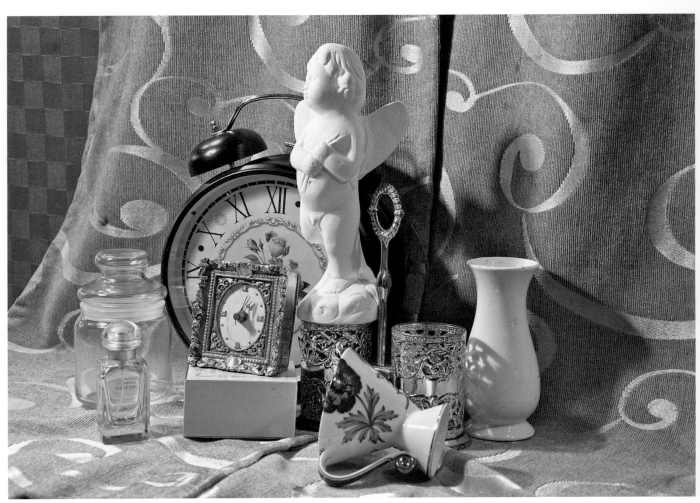

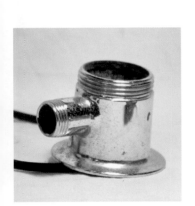

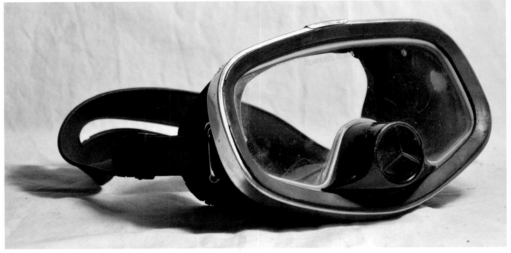

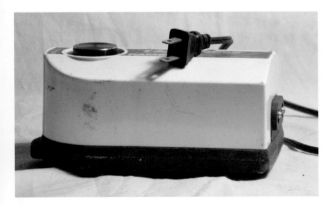

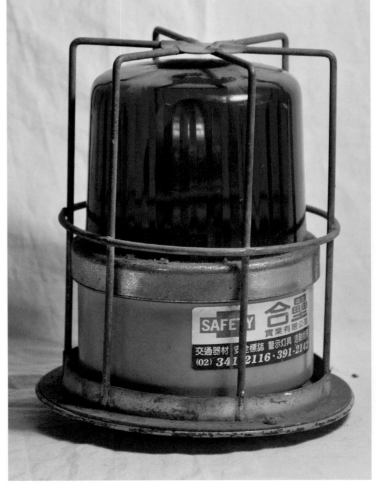

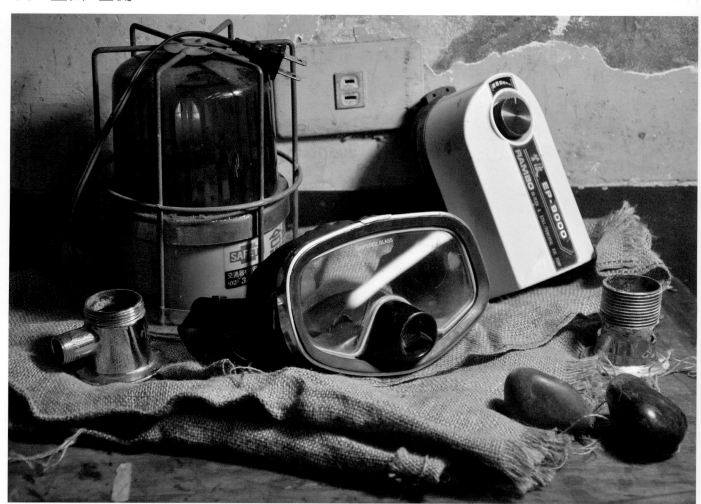

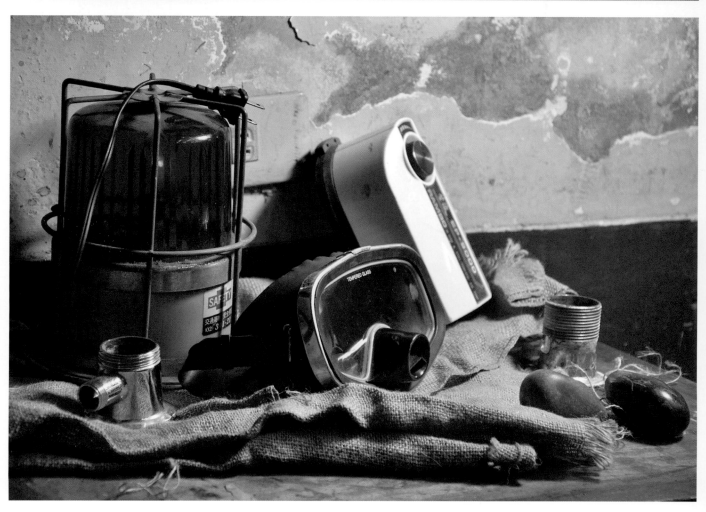

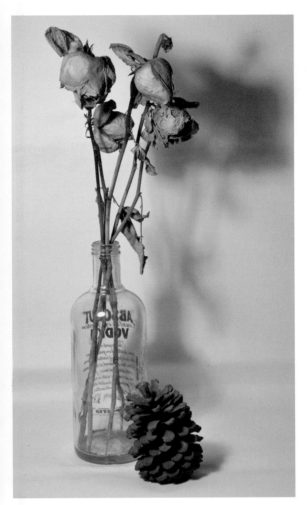

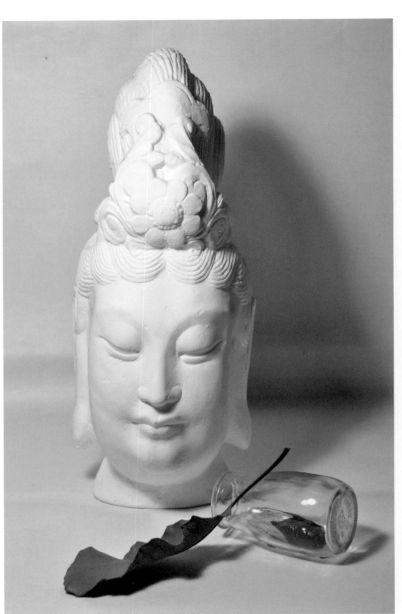

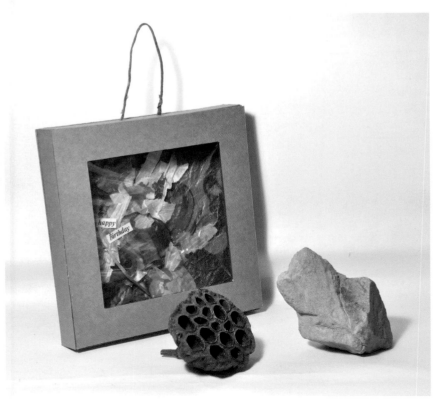

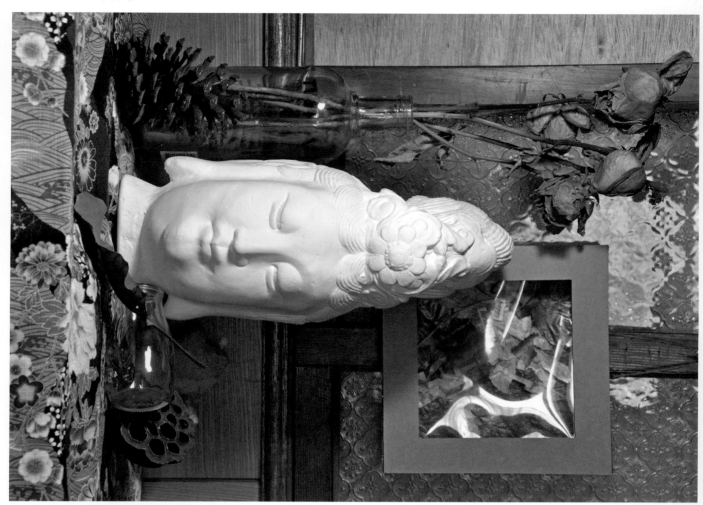

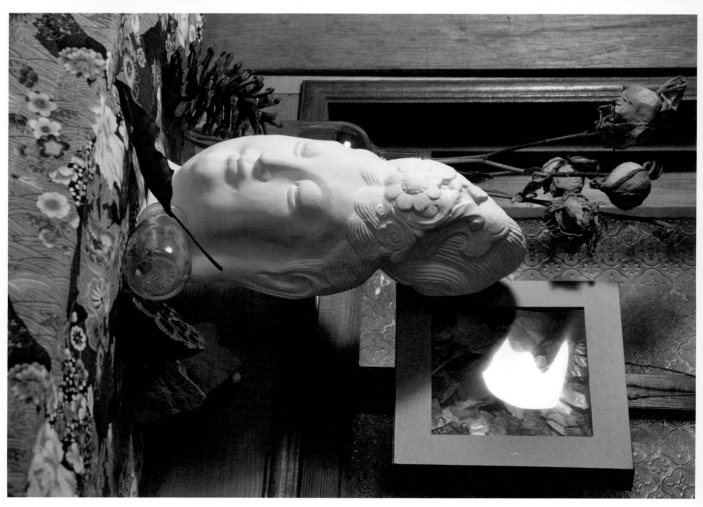

林逸安 Lin Yi-An

1979出生於台灣宜蘭
1997私立復興商工美工科
2003國立臺灣藝術大學美術系國畫組
2007國立臺灣藝術大學造形藝術研究所中國書畫組

侯彥廷 Hou Yan-Ting

1985出生於台灣台北
2001新北市立永平高級中學美術班
2004國立臺灣藝術大學書畫藝術學系
2009國立臺灣藝術大學書畫藝術學系研究所

風景圖片集粉絲專頁：

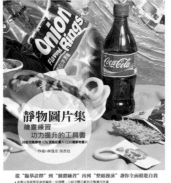

靜物圖片集粉絲專頁：

83

國家圖書館出版品預行編目(CIP) 資料

靜物圖片集：繪畫練習功力提升的工具書
　/ 林逸安，侯彥廷作. -- 新北市 ： 北星圖書，
2018.07
　面； 公分
　ISBN 978-986-6399-21-3(活頁裝)

　1.靜物畫 2.繪畫技法

947.31　　　　　　　　　　　　104016116

靜物圖片集-繪畫練習功力提升的工具書

作　　者 / 林逸安‧侯彥廷
發 行 人 / 陳偉祥
發　　行 / 北星圖書事業股份有限公司
地　　址 / 新北市永和區中正路458號B1
電　　話 / 886-2-29229000
傳　　真 / 886-2-29229041
網　　址 / www.nsbooks.com.tw
E-MAIL / nsbook@nsbooks.com.tw
粉絲專頁 / www.facebook.com/nsbooks
劃撥帳戶 / 北星文化事業有限公司
劃撥帳號 / 50042987
製版印刷 / 綺基企業有限公司
電　　話 / 886-2-29405003
傳　　真 / 886-2-29436364
初版一刷 / 2015年9月
初版二刷 / 2018年7月
ＩＳＢＮ / 978-986-6399-21-3
定　　價 / 350 元